CIVILISATIONS
HOW DO WE LOOK
The Eye of Faith

人們
如何觀看？

世界藝術史中的人與神

MARY BEARD

瑪莉‧畢爾德———著　張毅瑄———譯

目次

信仰之眼

簡介——
文明與野蠻

「文明」一詞一直受到爭議，人們一再提出新的說法，而始終無法給出一個精確的定義。一九六九年，肯尼斯・克拉克（Kenneth Clark）[1] 在他的 BBC 電視節目系列《文明的軌跡》（Civilisation）一開頭就在思索這個概念：「什麼是文明？」他問道，「我不知道，我無法以抽象的說法定義它，至少現在還不能。但我認為，只要我看到它，我就能認出這是文明。」這話雖有高高在上對自己的文化評判充滿自信之嫌，但克拉克同時卻也承認了這範疇的邊界既粗糙不平且時時更改。

本書的寫作基於以下信念：若要了解文明，過程中我們所「觀看」的與所閱讀或所聽

聞一樣重要。本書所歌頌的是一整個耀眼隊列的人類創造物，時間橫跨數千年，地域涵蓋數千里，從古希臘到古中國，從史前墨西哥的石刻人頭到二十一世紀伊斯坦堡郊外的清真寺。本書也試圖挑戰我們對於藝術如何發揮功用，以及藝術應當如何被解釋的某些既定認知，因為本書要說的不只是那些手拿顏料、鉛筆、陶土或鑿子，以此創造出充塞我們世界的藝術形象的那些男女藝術家，不論這些創作是便宜家用小東西或「無價的大師之作」；本書更要說的是世世代代使用著、詮釋著、討論著，並賦予這些藝術形象意義的人們。二十一世紀一位最有影響力的藝術史學家E・H・龔布里奇（E. H. Gombrich）[2]曾寫道：「『藝術』這種東西其實並不真的存在，存在的只有藝術家。」而我所做的是把藝術的觀看者也放回框架裡。本書不是一部「大人物」觀點的藝術史，沒有那些常見的英雄與天才。

我所探討的重點是人類藝術文化裡兩個最引人入勝也最多爭議的主題，第一部分著重呈現人體藝術，集中介紹世界各地最早的一些描繪男性或女性的作品，試著去問它們被創作出來的目的是什麼，以及它們是怎樣被觀看的，不論這些作品是古埃及某位法老的巨像，或是中國秦始皇的陪葬兵馬俑。第二部分主要介紹上帝與眾神的聖像，所跨越

的時間更長，探究古今各種宗教在試圖為「神」造像時是怎樣面對著無可妥協的問題。

為了這類視覺圖像而感到困擾的並非只有某些特定宗教（例如：猶太教或伊斯蘭教），歷史上所有宗教都在深思著人們應當如何呈現神（有時還為此互相衝突征戰），而它們找到了各種優雅、動人或尷尬的方式來面對這兩難困境；這藝術光譜的一端是以暴力摧毀聖像，而另一端則是「偶像崇拜」。

我的研究一部分目的是要闡明「我們如何觀看」的長遠歷史發展，古代藝術、相關的論辯與爭議至今在世界各地依舊有重要性。而在西方，特別是古典希臘羅馬藝術（以及千百年來人們與這傳統的糾葛）仍然深深影響著現代觀看者，就算我們並不常察覺此事。

西方人對於人體「自然」呈現方式的設想可以源自西元前第六、第五世紀之交的那一場希臘藝術革命，且我們談論藝術的許多方式都與古典世界裡發生的對話一脈相承。「女性裸體意指男性狩獵者眼光的存在」，這觀念看似摩登，卻非人們一般想的是由一九六〇年代的女權運動者提出；目前據信是古典希臘第一尊真人大小女性裸像的作品（西元前四世紀的阿芙洛蒂女神像）在當時也引發相同爭論。除此之外，我們所知的某些歷史早期知識分子，對於以人的形象創作神像一事是非對錯可是有激烈辯論呢：西元前六世紀一位希臘

哲學家嚴厲的說，如果馬和牛能畫畫、能雕刻，牠們也會把神像弄成牠們的長相：牛模馬樣。

克拉克在節目一開頭的問題「什麼是文明？」也是我的主要問題之一，本書的兩個部分是以我為 BBC 在二○一八年首播的新電視節目系列《遇見文明》（*Civilisations*）所寫的兩集為本，該節目的主旨不是要「重製」克拉克的原來版本，而是以嶄新眼光審視舊主題，大幅拓寬參考資料的框架，前往歐洲以外的地方（克拉克有那麼一兩次偏離「正軌」越過了大西洋，但僅止於此），並返回史前時代。新節目的新標題複數型態意義就在於此。

其實，我比克拉克更關心人們對文明這個概念的不滿與爭議，以及這樣一個頗為脆弱的概念是怎麼樣被辯護、被正當化。它最強大的武器之一直都是「野蠻性」（barbarity）：「我們」知道「我們」是文明的，因為我們將自己與那些被我們視為不文明的群體相比較，也就是那些與我們價值觀不同、或是無法真正和我們持有相同價值觀的人。文明是一個容納的過程，也是一個排除異己的過程。「我們」與「他們」的界線可能劃在群體之內（世界史大部分時段裡，所謂「文明女性」一詞本身就互相矛盾）或之外，後者就如「野蠻性」一詞所示：這個詞本來是古希臘人所用的種族中心貶意詞彙，用

來稱呼自己無法了解的外國人，因為這些人講話聽起來都是「吧吧吧……」這種聽不懂的胡言亂語。然而真相自然是比較令人不快，因為這些所謂的「野蠻人」很可能只是在「什麼是文明」、「人類文化中什麼比較重要」的這些問題上與我們認知不同的人。說到最後，一個人眼中的「野蠻」很可能是另一個人眼中的「文明」呢。

無論身在何處，我都試著從分界線的另一端來看事情，並以「反常理」的方式閱讀文明。我們通常只在審視現代世界的視覺圖像時抱持懷疑態度，但我現在要帶著這種眼光去看遙遠過去的一些圖像。要知道，古埃及或古羅馬的許多觀看者面對他們統治者的龐然巨像時，很可能跟我們面對現代專制領袖「造像運動」時一樣的在暗中譏諷，這點很重要。我也要將圖像造成的歷史衝突勝負兩方都看一看，這些衝突的重點在於什麼可以、什麼不可以被以人工方式呈現出來，以及我們應當如何呈現它們。那些會去摧毀雕像與繪畫的人，不論他們是否高舉信仰大旗，通常在西方都被視為歷史上最野蠻的暴徒；那些毀於「偶像破除運動」之手的藝術品也總是令人哀嘆惋惜不已。然而，我們接下來會看到，這些「暴徒」也有他們自己的故事要說，甚至有他們自己的藝術性要表達。

言歸正傳，讓我們從墨西哥，也就是本書中年代最古老的藝術形象開始……

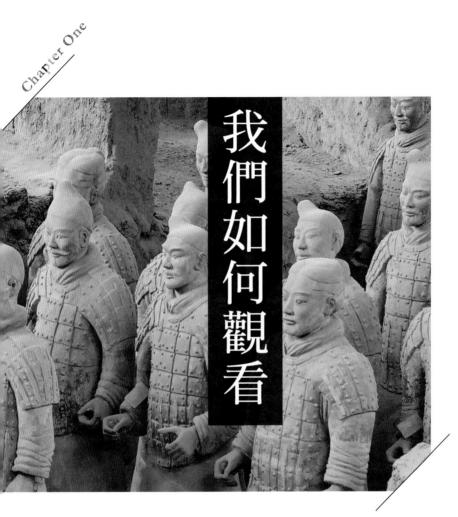

我們如何觀看

前言——

頭與身體

有很多地方能讓你與上古世界面對面，但少有哪兒能像墨西哥叢林這處角落這般令人驚奇。此地有一尊碩大無朋的石人頭，創作年代約在三千年前。這東西大得不可思議，高度超過七英尺（光是眼珠直徑就將近一英尺），重量幾乎有二十噸。它出自奧梅克人（Olmec）[1] 之手，是中美洲目前所知時代最早的文明留下的產物。如果仔細觀察，就能從它上頭找到更多線索。你從他（我們幾乎可以確定這是位男性）的雙唇之間能瞥見一點點牙齒，他的瞳孔是畫在眼球上，他皺著的眉心不怎麼討人喜歡，且石像最上頭戴著一頂有紋飾的精工頭盔。這是曾存在於遙遠過去的某個人，當我們與他的形象如此近距

[1] 大眼瞪小眼。近看時，這顆古老奧梅克石人頭頭盔上特殊紋樣與眼睛裡瞳孔的模糊輪廓就能一覽無遺。

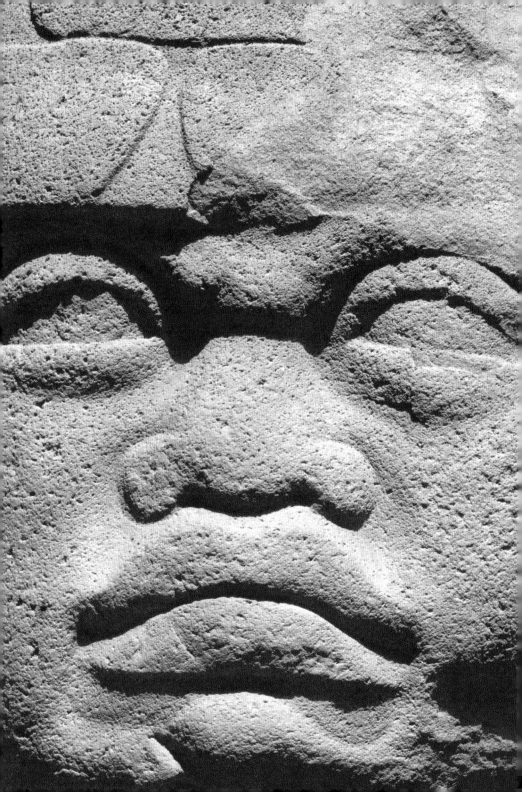

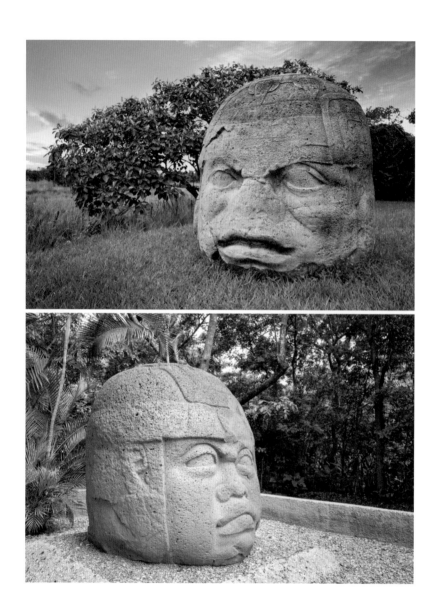

2 3 這兩顆巨型頭像都出自拉文塔（La Venta）的奧梅克考古遺址，他們風格極其相似，都從下巴以下就被截斷。上圖是正文中所描述令人留下深刻印象的石人頭，它雙唇微張，讓人能稍微瞥見它的牙齒。

離接觸，很難不讓人心旌搖曳。就算時間相隔如此久遠，就算事實上他不過是石頭上的一張臉，但我們總能感覺到某種同樣生而為人的同胞之情。

然而，我們愈是思索這顆石人頭就會生出愈多疑雲。它在一九三九年被重新發現，從此之後就不斷挑戰人們提出解釋。它為什麼這麼大？此人是個統治者嗎？或難道是個神明？它是依照某個人的長相而造，還是它要呈現的東西並不那麼特定？為什麼這只有一顆頭，甚至不是一顆完整的頭，而是從下巴以下都被削除？還有，古人造這石像的目的到底是什麼？它由單一一塊玄武岩刻成，雕刻者用的只有石製工具，且石材開採的地點距離頭像被發現的地點有五十多英里；也就是說，古人必須付出大量時間、苦勞與人力資源才能製作出它，而這又是為了什麼？

除了這顆巨大人頭，奧梅克人還留下村鎮與神廟的遺跡、陶器、小型雕像，以及至少十六顆其他巨型頭像。但在這些藝術品與建築物之外，我們只剩下極少數關於他們是何許人也的線索，且其中沒有任何文字紀錄，我們甚至不知道他們怎樣稱呼自己。「奧梅克」一詞的意思是「橡膠人」，是十五到十六世紀居住在該區域的阿茲特克人（Aztec）[2]給他們起的名號，後來這詞就變成一個便於使用的標籤，被用來指稱生活在這裡的史前

人群。「奧梅克風格」這個說法是否能對應於某一群具有同質性，也就是擁有共同身分、文化或政體的人，這問題至今仍受爭議。但無論圍繞著他們的謎團有多少，奧梅克人仍舊留給我們一個強而有力且無法忽視的提醒，那就是：世界各地的人們最初的藝術創作都是關於自己，藝術打從源起就是以「我們」為主題。

本篇內容將要探索世上許多不同地區的早期人體形象，包括古典(希臘羅馬、古埃及，以及帝國中國有史以來第一個王朝。奧梅克巨石人頭赤裸裸呈現許多問題，而我試圖為其中幾個提出解答。這些人體形象的創作目的為何？它們在創造它們的社會裡扮演何種角色？那些與它們共存的男男女女是怎樣看待它們？我所要探討的重點不只是造出它們的藝術家，也包括觀看這些藝術品的人，且不僅限於過往；我想要展現的是，這一種特定的人體呈現方式（時代可以上溯到古典(希臘)），在塑造西方人「觀看」態度的過程中，是如何變得比其他呈現方式更具影響力且至今猶然。最後，當我們回到奧梅克，我們會明白自己「觀看」的方式可能讓我們理解自身以外的其他文明時有所混淆，甚至出現扭曲。

言歸正傳，時光流逝將近一千年之後，我們來到距離墨西哥叢林半個世界遠的地方，看看一位羅馬皇帝如何觀看上古埃及風景。

會唱歌的雕像

西元一三〇年十一月，哈德良（Hadrian）[1] 與其隨行隊伍抵達埃及都市底比斯，也就是現代的路克索，此地距離地中海岸約有五百英里。除了皇帝與皇后薩賓娜（Sabina）[2] 以外，皇家這一行人應當還包括僕役、奴隸、顧問、親信、管家、侍衛，以及不知多少跟隨著的人，這群人陸行、水行風塵僕僕已有數月之久。哈德良大概是最愛旅行也最投入此事的羅馬統治者，他似乎無處不去；這人既是個充滿好奇心的遊客，也是個虔誠的朝聖者，又是個治國有術的皇帝，監視著他帝國裡的各種動靜。此時間，圍繞在皇帝周遭的氣氛想必有些緊張，因為哈德良的摯愛才在幾個星期之前過世，此人不是薩賓娜，

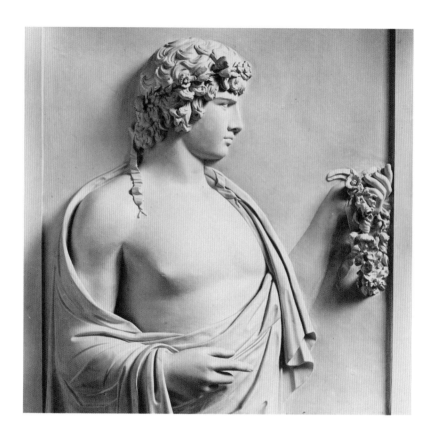

4 手執花環的安提諾斯。這座大理石浮雕據說是一七五三年在哈德良位於羅馬城外蒂沃利（Tivoli）的別墅裡發現，由此推論它應當是皇帝對這名年輕人的紀念。不過某些考古學家認為作品中柔性的情色要素運用得太巧妙，因此不可能是當時真品，於是猜想它可能是偽作，或至少是修復時被以富有想像力的方式錦上添花。

而是個名叫安提諾斯（Antinous）[3]的少年，他也隨著皇室出行，但因不明原因而在尼羅河裡溺斃。關於此事有各種說法，包括謀殺、自殺，甚至是某種奇特的活人獻祭儀式。

然而，不論是個人的不幸或是罪惡感，都不足以讓皇帝陛下放棄前往當時最著名的埃及古城，以及上古時代最頂尖的五星級觀光名勝，也就是法老阿曼霍泰普三世（Amenhotep III）[4]的一對大型雕像。巨像高達六十五英尺，落成於西元前十四世紀，原本守衛著這位法老的陵墓入口。到了哈德良的時代，巨像與法老的關聯已大半被遺忘，其中至少一尊還被誤認為是傳說中的埃及王門農（Memnon）。門農是神話中黎明女神之子，據傳曾在希臘人遠征特洛伊時幫助特洛伊一方作戰，後來被阿基里斯所殺。羅馬人就是被這座雕像吸引而來，不是因為它很大，而是因為它據說會唱歌；如果你運氣好，於清晨時分早早前來，就可能擁有片刻的神妙體驗，聽見門農在一日初始之時出聲迎接他的母親。

雕像如何發出聲音是個未解之謎，有那麼一兩個羅馬人帶著疑心猜測說：是不是有幾個男孩帶著走調走得亂七八糟的七弦琴躲在雕像後面。現代一般對此事的看法比較符合科學，認為這座石像曾因地震損毀，於是當朝陽曬得它變暖、變乾燥，它就自然從裂

5 右邊就是會唱歌的雕像「門農巨像」。

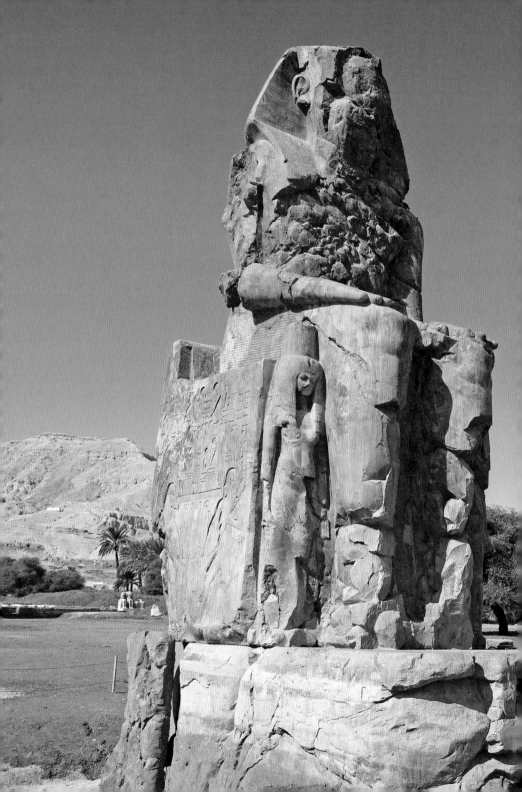

縫中發出咻咻聲。後來它經歷羅馬人大事整修之後確實不再歌唱，但就算是在它歌喉最佳的時期，也不會守信的每天引吭高歌，人們認為它如果開口唱歌，那就是個極好的兆頭。皇家隊伍到此的第一天，門農就是一聲不吭，這簡直是場醞釀中的公關大災難，同時也清楚暗示石像歌聲的成因絕非像「躲在後面的男孩」這麼聽話（或這麼好收買）。

哈德良的隨行人員中，有一位以韻文方式記下整場史事，我們因此得以知道第一天這諸事不順的情況。茱莉亞・巴比拉（Julia Balbila）5 是一位背景雄厚的女士，她在宮廷中任職，身分是近東地區王族後裔；她與菲羅帕波斯（Philopappos）6 是同胞手足，此人的宏偉陵墓位於「菲羅帕波斯山」，一直到今日仍是現代雅典的顯著地標。巴比拉所寫的希臘文韻文被刻在這座雕像左腳與左腿處，分作四首詩，共計五十多句；這些詩句至今仍清楚可見可讀，周圍還有其他一百多首其他古代旅人所作的詩歌，讚頌門農與他的神力。想當然耳，巴比拉和其他（大多很有錢的）訪客不可能親自手執鑿子爬上雕像辛苦刻下詩句；他們應當是將寫在紙草上的詩文交給當地某些工匠或官員，這些拿錢辦事的人就在當時（第二世紀早期）已經有不少題字的這條腿上找到一塊空處，然後幫作者把文字刻上。

巴比拉的詩作難登大雅之堂（一位不客氣的現代批評家評價她的作品「有的簡直不堪入眼」），但卻可算是最非比尋常的高檔塗鴉，整體內容幾乎是她的一部門農像觀光日記，讓我們藉此第一手資料擁有如同親歷實境的體驗。她替雕像找了個馬屁味十足的藉口，解釋它最初為何默不作聲。在標題為「第一天我們沒聽見門農」這首詩裡，她這樣寫道（以她典型的笨拙風格）：

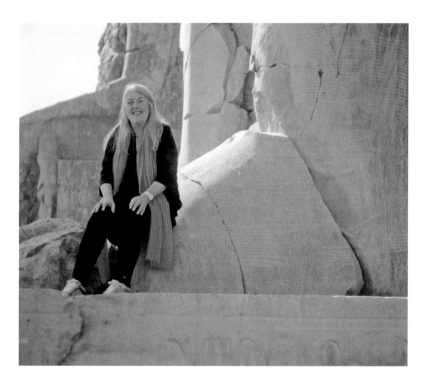

6 我獲得許可攀爬上雕像腳部，就像千百年前那些拿錢刻字的工人一樣。上古旅客被雕像的神奇歌聲感動（也或者不然），於是付錢將自己的感言刻在石像上。

昨日門農接見皇帝的妻子卻不出聲

這樣美麗的薩賓娜就會再度來這裡

因為我們皇后美好的模樣讓你歡喜⋯⋯

後來某一天早上，哈德良總算聽見門農歌聲，這下子巴比拉的筆調變得更加得意洋洋。她將這聲音比作「迴盪的青銅響聲」而非走調七弦琴，且說她們聽到的三響（不是普通的一響）是眾神對聖上的青睞所致。她在其他幾句詩中還大膽地說門農像將永存於世⋯⋯

「我不認為你這座雕像會被摧毀」。我相信，她如果知道時至今日這句話仍然屬實，應當會感到高興吧。

能踏在哈德良一行人走過的路上，在將近兩千年後與他們注視同樣景色，真令人發思古之幽情，可憾的是我們如今已聽不見歌聲。不過更重要的是，這整個故事呈現了某一種古人對人物雕像與畫像的詮釋：它們不是被動無能的藝術作品，而會主動參與那些觀賞者的人生，在裡面扮演某種角色。不論石像歌聲是誇大宣傳、人為把戲或是自然奇觀，門農像都是個有力的提醒，提醒我們圖像常會產生某種作用。況且，巴比拉的詩又

7 門農像腳上這一區（圖中這條裂隙在圖6也可看到）清楚呈現文字塗鴉（大部分是希臘文短詩）是如何擠塞著刻在雕像「皮膚」上頭。圖中最左是巴比拉的另一首詩：「我巴比拉聽見石頭說話，門農的天籟聲音⋯⋯」

是另一個提醒，提醒我們藝術史不只是藝術家的歷史，不只是那些畫家與雕刻家。藝術史也包括像巴比拉一樣的男男女女，他們觀看並將自己所見加以詮釋；藝術史還包括這些人觀看與詮釋的方法在歷史上的變化。

如果我們要了解人體的形象，我們真的必須將觀看者放回「藝術」的整體畫面裡頭。要這麼做，沒有比古代世界另一處地點更佳的地方，那兒也是哈德良皇帝心頭牽掛之地，他把注大量金錢於該地，且也時常造訪，那就是希臘的雅典城。藉由古雅典人留下來的千萬幅圖像以及詩歌、散文、科學理論與哲學探討等千百萬文字，我們得以非常貼近、且幾乎是從內部著手探索他們的文化。

希臘人像

古埃及巨像最早豎立起來之後又過七個世紀，從大約西元前七百年開始，雅典人展開一場歐洲史上最激進的都市生活實驗。雅典以現代人的標準而言實在不大（在西元前五世紀中期，可能只有三萬名男性公民參與民主政治），但它在某些方面而言正如同一座摩登大都會，裡面有不同階級與不同背景的人民，這些人同住在這裡，並發明出某些我們稱為「政治」這東西的某些基本原則（politics 一字源自希臘文的 polis，意即「城市」）。關於雅典文化，我們通常被兜售的內容都是高尚而經過不少消毒的版本，但實情一直都比此奇怪得多也殘暴得多。雅典人「發明」民主、劇院、哲學、歷史，他們對於什麼是一個

文明人、一個自由公民有著極具理論性的省思，但同時他們也對奴隸、女性和他們口中的「野蠻人」加以剝削。而這一切都奠基在他們對於運動員體格的年輕人的熱切追求，幾乎將其視為一種物質上對道德與政治操行的擔保，或至少是藉由改善身體而能改造精神，雅典人心目中標準的理想男性公民既是「體格完美」也是「德行高尚」（正如古希臘這句著名成語所說，kalos kai agathos）。

於是，一整座人體的「形象之城」由此而生。雅典藝術，或更廣泛的說希臘藝術幾乎從不包括風景或靜物，而都是以人為題材所創作的雕像、素描、繪畫與模型。這類形象到處都是，它們就在光天化日之下，扮演著現實世界中的某種角色，幾乎是與活人平行存在的另一種人口，與現代美術館裡古典雕像沿著展室牆壁蕭穆陳列的安全但受限的處境完全不同。且想像一下這般風景，公共廣場與陰暗聖域裡滿是大理石人、青銅人，以及活生生有血有肉的人。想像一下體育場中青年運動員全裸參加競技，兩旁觀眾席上有崇拜者投來欣賞眼神，也有一排排運動員雕像注視他們；這些雕像與場中選手一樣健美，在希臘的審美標準下一樣美麗。再想像一下（特別是這個），飲宴場合的男人與從事紡織的女人看著雅典特有的紅黑陶器，上面的設計圖樣則將他們自己身為雅典人所擔任

的各種角色反映回他們眼中。

這些陶罐對我們來說是博物館中珍藏，美則美矣，但當年原本卻是日常家用廚具，是你在雅典人家中廚房櫃子裡可以見到的那種東西。它們約在西元前六百年左右成千上百的被製造出來，不是出自藝術工坊，而是來自聚集在古城中「陶匠區」（Kerameikos，英文中 ceramic 一詞與此有關）互相競爭的工坊裡頭。經過多次不同溫度燒製，每次在表面施以不同泥釉，這般工序才造就器皿上賞心悅目的顏色。藉由這些上面滿是人像的陶罐，讓一種特定的人體形象遍布雅典每一個角落，而這種形象後來又傳布到整個西方世界以及之外的地方。

以下兩個樣本都出於西元前五世紀，能夠清楚展現這種「造像運動」如何發揮效果，並讓我們看見古代觀看者與壺上人像之間的重要關聯。較大的壺（圖9）是冷酒器，當時想必是用在高貴人士的酒宴上（我們不確定它的用法，人們可能用它來裝酒然後浸入冷水盆中，或是用它裝冷水然後浸入酒盆）。較小的壺（圖8）是個普通的盛水壺，看起來飽經使用。然而兩個陶壺上的圖像都不僅僅是裝飾而已，反映的也不單單是對人體的審美興趣或是描摹周遭人類世界的企圖。這不是社會教育的粗陋宣傳，但它們總體是在告

訴雅典人「怎樣當一個雅典人」；雖然兩者背景非常不同，但這的確類似一九五〇年代以及爾後的西方廣告所要傳達的訊息，經由消費品的形象來暗示理想生活應有的模樣。

我們在盛水壺上看到雅典的完美女性形象，她生活無虞，坐在椅上，腳邊放著羊毛籃子，她正從一名小女奴或女僕手中接過自己的嬰兒。這些描述大約能為以下問題總結出答案：雅典公民的妻子是用來做什麼的？她們的用處就是生小孩與處理羊毛。這個壺是「如何成為雅典好太太」的指導手冊，而它很可能就是女性家居世界裡的用具之一。

至於冷酒器就不一樣，它上面畫的是半人半獸的傳說生物「薩特」（從壺上角色山羊一般的耳朵與尾巴可以看出），整個壺上滿滿的都是薩特。其中一個將自己的高腳杯放在非常不雅的地方平衡著（這把戲讓某些保守拘謹的維多利亞時代博物館負責人嚇壞了，他們用暫時性的方法塗掉勃起陰莖，卻因此造成更誇張的效果，使得高腳杯整個懸浮在半空中），另一個直接從獸皮袋往嘴裡灌酒，這差不多就是今天以口就瓶暢飲純威士忌的古代版本。

這畫面放在純男性世界的飲宴場合桌上有何用意？或許我們會忍不住要想，這可能是類似今天香菸包裝上的健康警語：不管你現在有多快活，但切忌過量飲酒，因為你會

8 這是雅典上層階級婦女應有角色的圖像式簡潔
速記：出產衣物與兒女（同時也有奴隸當幫
手，圖中一名女奴正將嬰兒交給女主人）。

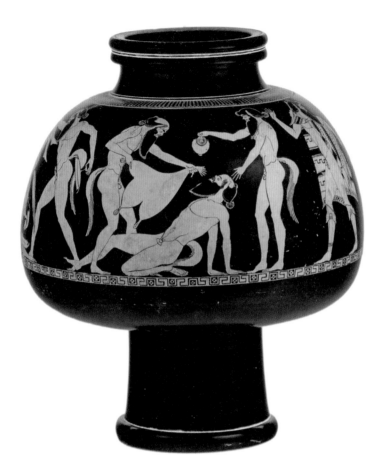

9 半人半獸的「薩特」打破文明男士飲酒時的許多規範。喝純酒不僅是縱欲，還公然揚棄希臘人喝酒必須摻水的基本習俗。

10 左圖中這些醉酒薩特表演的可笑把戲也暗示牠們缺乏控制性欲的能力，因此任何生物待在牠們身邊都有危險。

因此變成此處所畫的粗鄙無文生物。然而，這些「陶壺的功用可不只是像「宣揚官方道德勸說」這麼簡單，它所提出的問題比這大得多。若說盛水器上的圖像是在告訴女性怎樣當一個好女人，那麼冷酒器所陳述的就是更艱深的課題，關於文明與無文明之間、人與動物之間的區別究竟位於何處，以及你到底要喝多少酒才會真正變成禽獸，還有我們該怎樣畫下文明公民與不文明世界居民（就像那些據說住在城邦之外的薩特）中間的界線，這條界線又應劃在哪裡。

雅典城在它的歷史早期是主動的將自己發明出來，它發明著自己的規範、

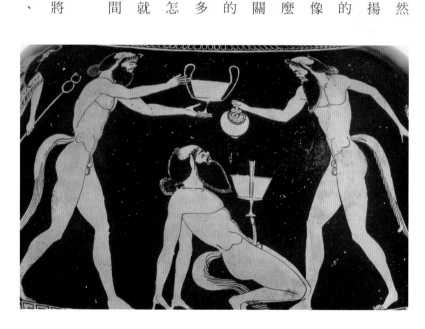

自己的習俗；在沒有任何先例可供參考的情況下，雅典人逐漸建立起「聚居於都市社群中」這樣一個概念。當代雅典戲劇、歷史與哲學（稍後出現的）都展現出這些作家非常關切「人」的定義、「公民」應有的行為，以及「文明」應具備的內涵等問題。他們的人文觀點到了今天難以被大多數人所接受，因為其中有強烈的性別差異與嚴格的階級劃分態度。如果某個雅典陶壺上畫著一名奴隸，這人被畫的大小通常只有雅典公民的一半，這絕非偶然。此外，對於那些面貌、軀體或行為舉止不符合標準的對象，包括野蠻外地人、老醜者、胖子與瘦弱的人，這些圖畫都是直截了當加以嘲弄。無論你高不高興，這些呈現人類或半人半獸人物的視覺影像也在這些論辯中扮演重要角色，向那些觀看者宣傳著自我認知、待人接物以及觀看事物之道。

我們在此章所看到的視覺影像建構起一種對於「文明人」形象的認知，但這背後還有更多故事。

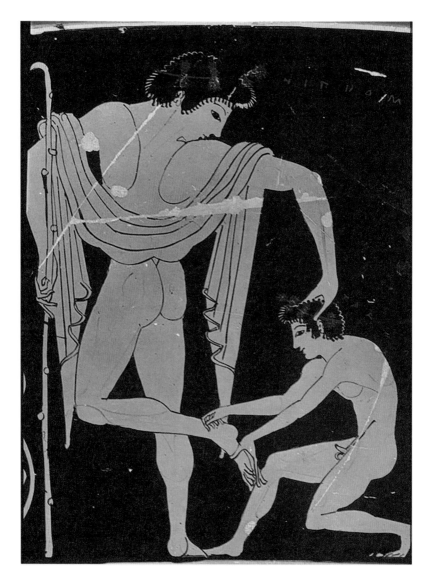

11 西元前五世紀雅典調酒器（krater，一種用來混合酒水的碗狀容器）上描繪一名運動選手與他的奴隸，清楚呈現社會階級。體型袖珍的奴隸正為主人保養雙足，主人則一手撐在奴隸頭上。

觀看「失落」：從希臘到羅馬

Kerameikos，古雅典城裡的「陶匠區」，兩種天差地別相衝突的人體形象以及它們兩種天差地別相衝突的功用在此共存。從宴會場到庖廚，圖繪陶器是雅典人日常生活所必需，製造它的地方卻位於該城主要公墓之一的陰影下，緊靠著人們對已逝雅典人的記憶，以及紀念死者的大理石碑。如果圖像幫助了雅典人群居相處，它們也幫助亡者繼續存在於生者身邊。古代（以及現代）雕刻最重要的用處之一就是讓人能稍解面對死亡與失落之苦。

要讓人領略這件事，最有力的莫過於一九七〇年代雅典城外鄉間出土的一座少女紀

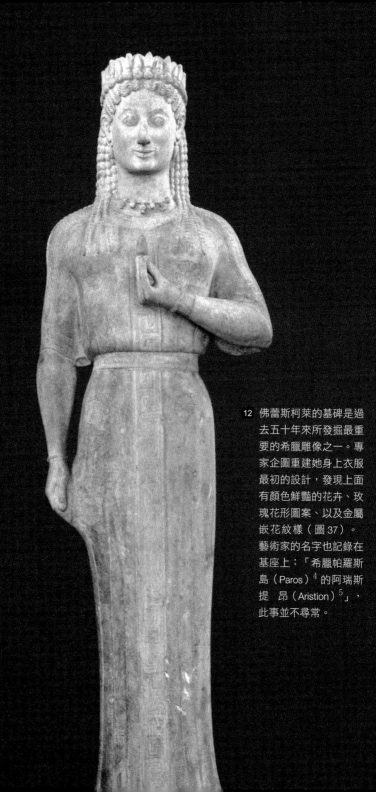

12　佛蕾斯柯萊的基碑是過
　　去五十年來所發掘最重
　　要的希臘雕像之一。專
　　家企圖重建她身上衣服
　　最初的設計，發現上面
　　有顏色鮮豔的花卉、玫
　　瑰花形圖案、以及金屬
　　嵌花紋樣（圖 37）。
　　藝術家的名字也記錄在
　　基座上：「希臘帕羅斯
　　島（Paros）[4] 的阿瑞斯
　　提　昂（Aristion）[5]」，
　　此事並不尋常。

念雕像。雕像下面的銘文裡刻有她的名字「佛蕾斯柯萊」（Phrasikleia），意思類似於「麗質自知」。雕像完工於西元前五五〇年，是古希臘世界所留下最令人屏息的墓碑。她身上的洋裝有美麗花樣，以她最美好的打扮走入永恆。紅色顏料的痕跡還殘留著，清清楚楚要我們記得大部分古希臘雕像都塗有鮮麗甚至俗豔的色彩。她臉上帶著奇特笑容，這在希臘早期雕像上頭非常常見，似乎是賦予這塊大理石某種「真實生命」，畢竟在這整個世界上只有活人才會真正的笑。

「佛蕾斯柯萊」最動人之處，是她如何吸引住身為觀者的我們，直至今日猶然。她眼神向外直視，並挑戰我們也要回看著她；她手裡拿著一朵花，但不曉得是她自己要留著還是要送給我們。底下的銘文告訴我們這是她的墳上雕像，文字幾乎像是出自她口中，用她的聲音向我們訴說：「我將永遠保有閨名，因這個名字來自眾神而非婚姻」，意思就是「我尚未結婚已經過世」。我看起來如何？她刺激著、挑動著我們的感官知覺。佛蕾斯柯萊與她的觀者之間有一種彷彿具有生命的互動性，只要我們願意，我們現在仍能親身體驗這種互動性。

佛蕾斯柯萊以最直接的態度面對死亡，堅決不願被遺忘。但難道一個人的圖像真能

暫緩生者的失親之痛，或甚至讓他們在某個片刻否認此事嗎？佛蕾斯柯萊之後又過數百年，大約就在哈德良前去參觀門農像的時候，羅馬時代埃及的某些頭像畫似乎就意圖達到上述目的。它們與現代作品相似的程度令人心驚，且它們必然是古典世界人像畫一種主要傳統的冰山一角，只是如今這股傳統絕大部分痕跡都已消失，只有少數幾個地方（主要就是埃及）數百年來氣候適宜木材與顏料保存，因此還能有一些留下來。這些畫作運用的許多技法，在我們看來都是現代繪畫中表現人物臉部的技術，令人驚奇；其中包括讓模特兒臉上具有光暗效果，以及在人物眼中添上幽微一點光亮。乍看之下，這些畫就像是你會掛在牆上的那種人像（而許多這類畫作如今確實正懸在博物館或美術館的牆上）。然而事實卻與此大異其趣，因為這些肖像其實是畫在棺木上，大部分畫作都被從原本棺槨上取下，但少部分畫像棺木仍保持完整。

這其中有一個年輕人的棺木出土於埃及中部哈瓦拉（Hawara），墓主名叫阿特米多羅斯（Artemidoros），死於西元二世紀早期。除了畫像中的臉龐，以及周圍的其他文字圖像，我們對此人幾乎一無所知（X光顯示他顱骨破損，但這是發生在生前或死後則不得而知）。不過這豪華的棺槨至少顯示這家人很有錢，棺上華麗裝飾也透露出面對死亡（以

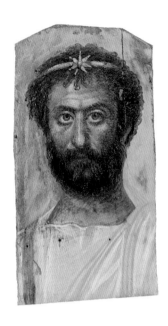

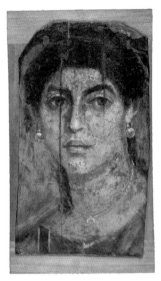

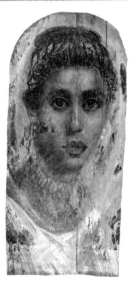

13 14 羅馬時代埃及的三幅木乃伊棺
15 木畫像，皆已從原棺木上取
下。它們的年代約在一世紀晚
期到二世紀前期，但卻與現代
繪畫驚人的相似。左上男子的
頭飾十分少見，由此判斷他可
能是名祭司；右上女子身著深
紫色衣裳（耳環上以白色顏料
的小點來呈現反光效果）。下
方年輕女子服裝特別華麗，頭
戴花環，身上還有點綴金葉的
複雜首飾。

及生活）的一種國際化態度。他的木乃
伊是結合埃及、希臘與羅馬傳統的絕
妙產物，也是上古地中海地區文化混
合的極佳範例。棺材表面是標準埃及
風情，圖像呈現一具木乃伊安放在躺
椅上，周圍是典型的埃及獸頭神明。
他的名字是希臘名字，且用希臘文橫
寫在前方，內容是「別了，阿特米多羅
斯」（不過「別了」的部分卻被粗心拼
錯）。他的臉則是羅馬式肖像畫。

在此之前，自然也有許多其他的
文化以各種方式呈現人的面部，但這
種個別性以及與本人的相似性卻很高
程度是羅馬人的發明。羅馬藝術是複

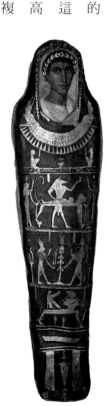

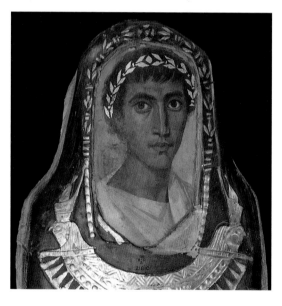

16 17 阿特米多羅斯的畫像特別富有自然主義風格，但卻
被擺在圖表式的葬禮神話與木乃伊製作過程景象上
方（左圖）。這幅畫一定相當程度呈現這名年輕人
生前長像，且利用了個人特徵的概念，但我們當然
不可能知道這幅畫到底「寫實」到什麼程度。

雜而充滿創新的融合體，常與當時也在發展的希臘繪畫風格進行對話；但肖像畫這一項則深植於羅馬傳統，特別是喪禮傳統。通往都城的道路兩旁羅列墳墓，路過旅人迎面而來看見的就是墳上死者容貌。更有甚者，高官貴冑的送葬隊伍裡，喪家成員會戴上象徵死者祖先的面具（並穿著成每一個不同祖先人物的模樣）；此外，羅馬富有人家的中央大堂幾乎就是陳列一個個已逝祖先肖像的展示廳。事實上，當羅馬人開始反省這留下人物面容的念頭究竟從何而來，他們說的其中一個故事是關於失落的故事，而此處的失落並不是指死亡，而是另一種刻骨銘心的思念而不得見。

這個故事之所以流傳至今，是因為它被收錄在老普林尼 [1]（這麼稱呼他的原因是為了與小普林尼 [2] 做區別）這位性格執著的羅馬博學家所編的大部頭百科全書中。此人死於西元七九年，死因是他太靠近觀察那摧毀龐貝城又令龐貝城永存的維蘇威火山爆發。他在討論不同藝術形式的源起時賦予一位年輕女子主角地位，說她是創作出最早一幅肖像畫的天才。據說，這名女子的戀人即將遠行，於是她在對方動身之前點起一盞燈，將那人的影子投在牆上，然後沿著邊緣畫下那人的身影輪廓。這個故事裡充滿各種複雜性，我們不知道這個故事起於何地、始於何時（老普林尼的版本說地點是在古希臘早期城邦科

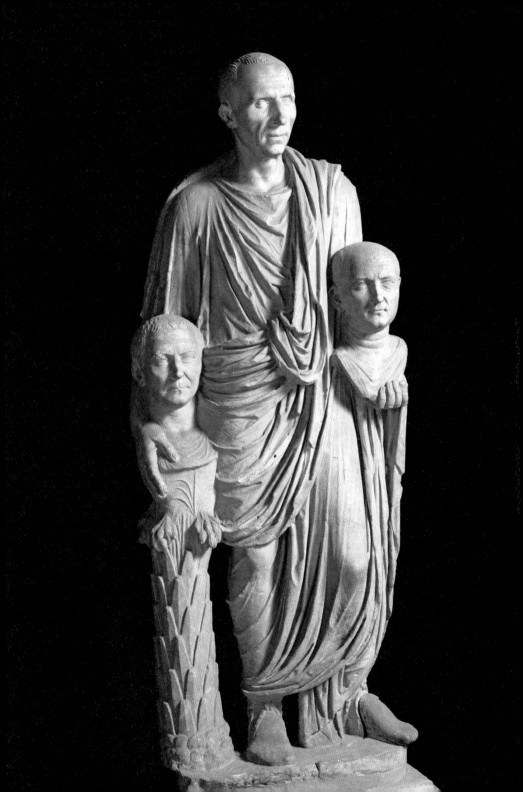

林斯〔Corinth〕）[3]，且這女子雖身為主角卻是無名氏，我們只從她父親的名字知道她是「柏塔德斯（Boutades）之女」。柏塔德斯是個陶匠，接下來他就藉由女兒所畫的輪廓線條製造出陶像，讓那人的模樣能永遠存在；這可說是歷史上出現第一個有模特兒的 3D 肖像。但不論此事的精確背景如何，至少某些傳誦這個故事的羅馬人是在想像最初的肖像並不只是一種記憶或紀念某人的方式，而事實上是一種讓某個人能繼續存在於我們這個世界的方式。

阿特米多羅斯的面容畫像就頗具這般意涵。這類棺木某些上面留有居家活動造成的損傷，甚至偶爾還會出現小孩的亂塗亂畫，在在顯示它們至少有一段時間是被立在生者的活動空間裡。它們在入土為安之前，或許曾在這一家的屋宅裡擁有自己的位置。這麼說來，這些肖像絕不只是用來紀念而已，它們是為了將死者留在生者之間所做的嘗試，也是想讓此世和來世之間界線變得模糊的企圖。

19 柏塔德斯之女的故事後來成為藝術家
 最愛題材，他們將其視為一個動人的
 建國神話。一七九三年，佛蘭德斯畫
 家約瑟‧班瓦‧蘇維（Joseph-Benoît
 Suvée）[6] 重新將這個片刻加以詮釋，
 將藝術創意與愛人的擁抱結合。

中國皇帝與人像的力量

說到底，歷史上總有些圖像設計的目的就不是要拿來給人看。如果肖像畫與人體雕刻在那些與作品共存且加以觀看的人們生活中扮演重要角色，那我們要怎樣理解那些投注大量時間、金錢、勞力與技術才創作出來，卻永遠不為世人所見的作品呢？這是二十世紀最偉大也最驚人的一場考古發現所呈現的問題，事件發生在一九七〇年代中國陝西，那時人們從中國第一位皇帝秦始皇的墓中掘出成千上百的兵馬俑。如果把整個墓葬群都算在內，可說是地球上人們所製作過規模最大的雕像群，前無古人後無來者。

秦朝在西元前三世紀末統治中國，於許多方面都可說是現代中國的創造者；它統一

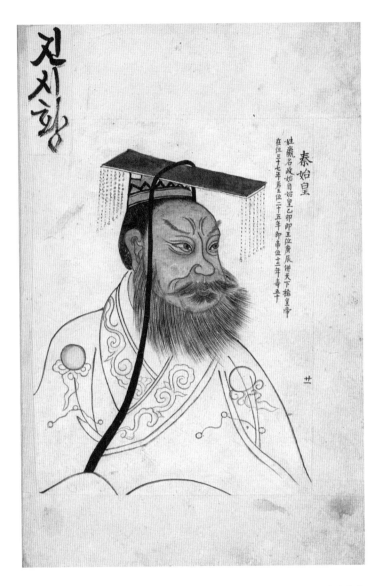

秦始皇

姓嬴名政始皇帝乙卯即王位庚辰併天下稱皇帝
在位三十七年居王位二十五年即帝位十二年壽辛

20 十九世紀朝鮮地區對中國始皇帝的想像畫。沒有任何秦始皇生前的畫像
存留下來。

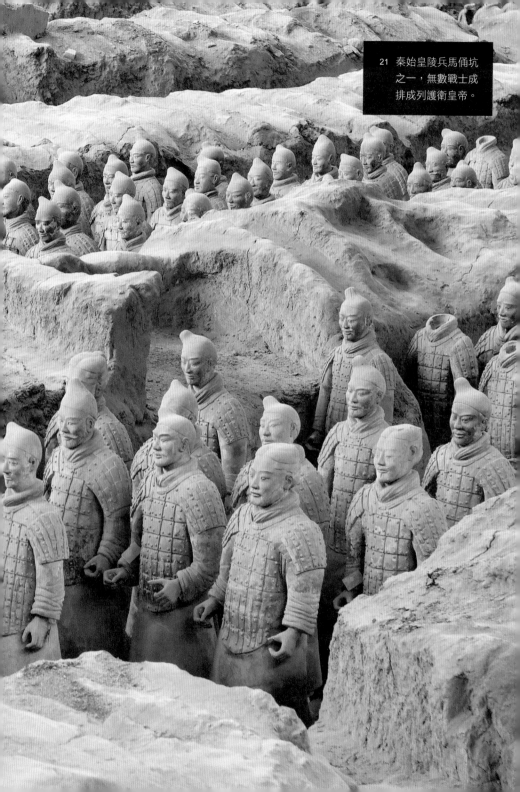

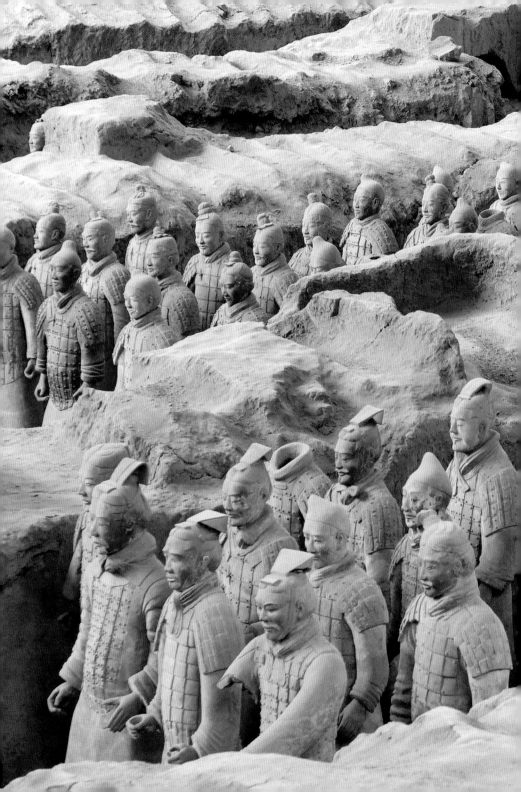

中國領土、將貨幣與度量衡標準化、發展道路交通、徵稅，且還統率著龐大軍力。大約同時，世界另一端的羅馬帝國也正在擴張力量，與發生在中國的事情有驚人的相似性。大約始皇帝之後約兩百年，據估計地球上一半人口都受羅馬或中國控制，且有紀錄顯示幾名搞不清楚狀況的使節曾來往於兩國首都之間（更別說各種天花亂墜的傳言：羅馬作家想像中國人會活到兩百歲，中國作家則聲稱羅馬統治者住的宮殿有水晶列柱，且羅馬人都是職業雜耍藝人）。然而，沒有一個羅馬皇帝是以秦始皇那樣的宏大規模下葬。一世紀的奧古斯都皇帝與二世紀的哈德良皇帝都有宏偉陵寢，至今仍是羅馬城內地標（兩座墳墓在中古時期都被改造成防禦堡壘，奧古斯都墓後來又被改建為歌劇院），但與秦始皇陵比起來都只能說是小巫見大巫。

我們在秦始皇陵內找到的是一幅凶險風景，赤陶兵俑一排排陳列，它們過去曾有鮮豔彩繪，今天卻如一支大軍殘留的灰色鬼魂。它們象徵護衛皇帝的禁軍，在皇帝死後與他一同下葬，今天卻如一支大軍殘留它們守護的就是皇帝遺骸。兵馬俑原本約有七千具，只有其中一小部分出土；它們埋藏在一系列土坑裡，距離始皇帝未受考古發掘打擾的遺體所在至少有一英里遠（部分原因是中國考古學家夠明智，知道最好將墓葬群中心原地保存，也

就是讓它留在地底）。儘管如此，這整片地底設施規模之大依舊不同凡響，陶俑上頭的細節也是；甲冑上每一片鐵片、每一顆鉚釘都清晰可見，人物頭部以真人為模特兒製作，這樣就不會有任兩尊陶俑長得一樣。它們的鬍鬚有的下垂、有的筆直、髮型有精心梳成的髻也有短髮，臉部輪廓也個個不同，再說下去還有各種不同風格的鞋靴與盔甲，穿戴在不同階級的士兵身上。

這不可思議的個別性乍看之下似乎單純，實則不然，每一尊陶俑的模樣確實都不同，但匠人卻是以公式性的方式製造出個別差異。陶土士兵身體分作幾塊製造，最後才把頭部安裝上去，至於臉部特徵則是將一套數量頗受限的元素混雜起來造出多樣性。

舉例來說，陶俑的眉毛和鬍鬚都只有幾種形式，但以不同的組合搭配起來。這些人俑不是我們一般所謂的「肖像」，某位考古學家說得好，兵馬俑的臉是肖像作品，但不是任何一個人的肖像。這裡我要說的則是另一個弔詭，那就是它們呈現一種高度標準化的個別性；換句話說，它們對肖像定義的任何簡單概念都是一種挑戰，因為它們指向「肖像」可能性的另一種版本。

歷來對於秦人製作這些人像的目的有各種解釋，一個說法是皇帝葬禮在更野蠻的時

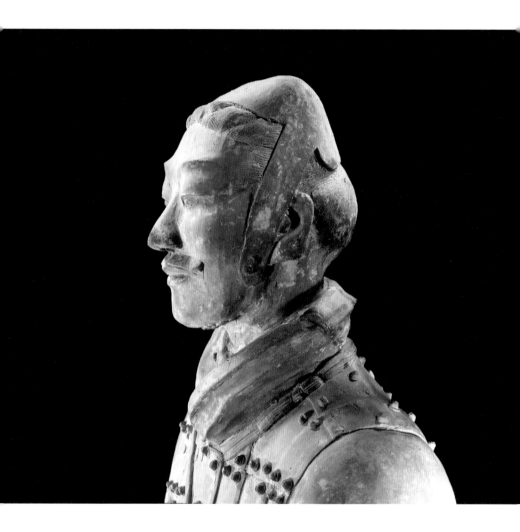

22 兵馬俑的個別性與鎧甲上細緻到連鉚釘都可見的細節乍看之下十分驚人，但仔細看就會發覺他們其實沒有那麼「個別」，他們只是幾種標準元素以不同搭配組合起來的成果。

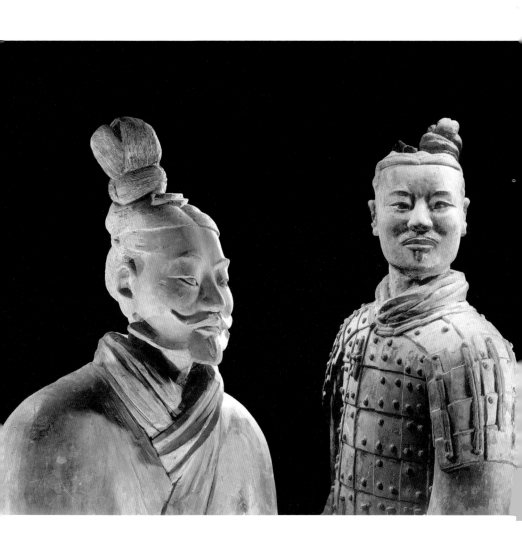

代裡會以活人殉葬，到了那時則以陶俑取代；另一個說法認為完全不應把它們視為我們所說的那種「象徵」，我們應當把它們看作一支真的軍隊，在死者所居那個平行、不可見，但依舊真實的世界裡護衛皇帝。然而這些說法都是猜測，我們只能確定一件事情：無論是這墳陵的規模與複雜程度，或是這一切藝術細節，都是皇權的高度展現，是皇帝無論生死都能支配的東西。耗費如此的人力、物力，只為製造出預想中再也不會被人看見的東西，此事讓皇權的力量呈現得更加強烈。

當初的預想或許如此，但這支大軍有不少部分在始皇帝下葬數年後就遭摧毀，這是秦始皇陵歷史較不為人知的一段，比考古學家發掘兵馬俑的時間要早太多。當我們現在觀賞兵馬俑時，我們見證的不只是考古發現，更是考古重建的成功結果。許多兵馬俑出土時已成碎片，原因不是自然歲月造成的損耗，而是在始皇帝死後不久就在反秦叛軍攻擊始皇陵時遭到砸爛燒毀。正是因為這些人知道陶俑形象所呈現的力量，他們才有如此強烈的意志來摧毀這些形象。

把法老變大

比秦始皇更早數百年，埃及法老也以雕像與畫像做為死後伸張王權的重要手段。哈德良與同時代的人以為這些巨大人像代表英雄人物門農，但它們其實是按照法老阿曼霍泰普三世的形象塑造出來，樹立於法老墳陵外，提醒人們墳中人物曾經君臨天下。其實古埃及與現代類似，很多時候都用「大量」以及「大體積」的形象來展示權力。若說哪位法老生前投注最多資源來製作自己的人像，此人非拉美西斯二世（Rameses II）[1] 莫屬，他大約生於西元前一三〇〇年，比阿曼霍泰普晚一個世紀出生。這是古代世界裡（甚至在現代也是）一個最有名的例子，顯示一名專制君主如何以自己的人像來宣示自己的權力；

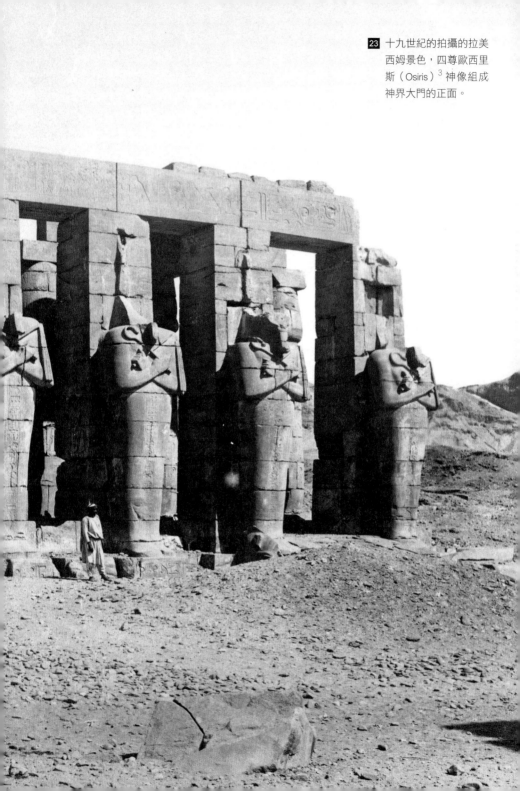

十九世紀的拍攝的拉美西姆景色，四尊歐西里斯（Osiris）[3] 神像組成神界大門的正面。

他在過程中向我們提出許多重要問題，問題內容是關於觀者對這些雕像的反應如何，以及這些觀者究竟是誰？

他生前在尼羅河畔建起一座墳墓與祭廟，稱作「拉美西姆」（Ramesseum），這也是他用來展示自己人像的地點之一，可謂一間真正的形象工廠。建築物牆上刻滿圖畫，描繪法老作戰得勝的動態情景，有些畫面把這位統治者畫得比其他角色都巨大，將小不點敵人踐踏在腳下；然而，就我們所知，這類畫面所描寫其中某些戰役的真實結果最多也只能說是不分勝負。拉美西斯神廟牆上以及他雕像殘餘部分身上所留下的文字記載給了詩人雪萊靈感（但雪萊其實沒到過此地），令他思忖獨裁君主權力的轉瞬即逝，寫下一首部分文句可謂家喻戶曉的英詩〈奧希曼德斯〉（Ozymandias，也就是拉美西斯的希臘文拼法）。「兩條龐然石腿，上無軀幹／矗立沙漠中……」他這樣寫道，然後又說這附近就刻有那句著名銘文，「我的名是奧希曼德斯，諸王之王／霸者見我功業都要喪膽！」

雪萊要說的是，無論拉美西斯如何自吹自擂，他的權力最終都要消磨褪去；就某方面來說，事實確是這樣。不過，也正如這首詩所示，這些雕像讓拉美西斯盛名永存（諷刺的是雪萊這首詩也起到相同效果）；不僅是拉美西姆的這些石像，也包括數里開外另一

24 巨大法老坐像是盧克索神廟外牆最顯眼的景觀，但這種刻意放大的做法究竟代表自信或缺乏自信的焦慮，則是個不容易回答的問題。

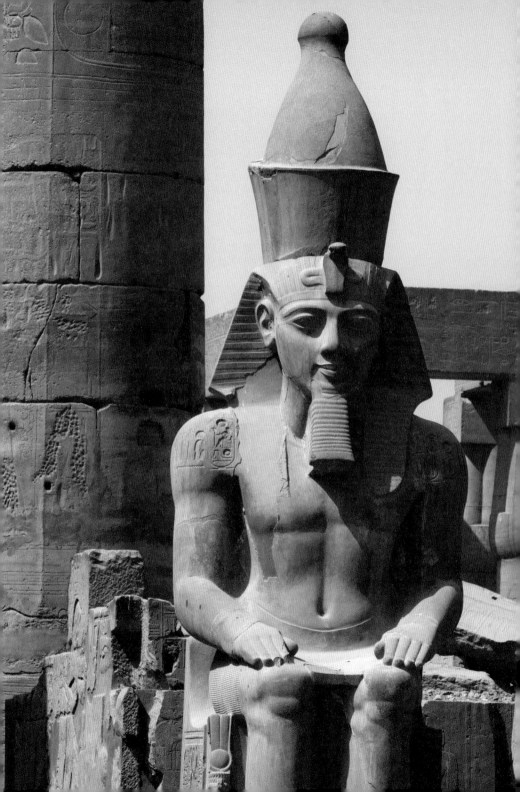

座年代較早的神廟，該地也由拉美西斯加以修繕並添上許多他自己的肖像，如今該地是現代盧克索（Luxor）[2] 著名觀光景點。神廟前門外端坐兩尊巨大拉美西斯法老像，大小為真人的四到五倍，讓我們不得不注意體積造成的效果有多麼驚人。兩尊石像占滿我們的視野，巧妙暗示著只要它們願意在我們面前站立起來，還會變得更大。它們具體顯示著埃及統治者君威盛大長存，而今人對此照單全收，不管這位或其

25 與雕像相比，我自己的樣子看來渺小無比，而這正是雕像所要造成的效果。但這些宣示權力的訊息所要傳達的對象不只是一般埃及民眾，也包括真身只有凡人大小的法老本人。

他法老在歷史上所掌握的權力是何等脆弱、亂七八糟或就是無能無效（我們傾向過度高估史上帝國運用權力的有效性，甚至對現代帝國也是這種態度）。三千五百年前，當人們走過這座盧克索神廟，他們絕對能接收到神廟所要傳達的訊息。

話說回來，只要是這類昭然若揭的「宣傳手段」都會造成另一面的效果。首先，若是現代獨裁者也要借用這些雕像打赤膊的誇張造型，幾乎都會被人們加以嘲諷；愈是以浮誇手法彰顯權力，則愈可能讓人感到這權力的基礎不必被認真看待。古代觀者絕非都是那種天真無知聽什麼信什麼的人，就算其中某些人面對巨像時確實會油然而生崇敬嘆服之情，但八成也有人會在路過時加以嘲笑甚至唾棄。說到底，用人像來展示力量到底有多少功效，全看觀看者的態度而定。那麼我們在此討論的又是什麼樣的觀看者呢？

無論是貧是富、是奴隸或是自由人，任何走在此處街道上的埃及男女都能看見法老巨像端坐神廟門前，但神廟深處還有更多拉美西斯像，規模之大都與門外雕像類似，而這些地方不會是一般大眾可以自由通行之處，只有祭司和宮廷人士能夠進入。那麼，此處的人像又是要給誰看的呢？某些人認為它們是要向擁有通行權的神職人員與貴族菁英傳達關於法老權力的訊息，提醒他們誰才是真正的主宰，因為任何統治者所遭受最大的

威脅通常都來自身邊。也有人試圖提出其他合理解釋，聲稱這些雕像製作出來不是要讓人看，而是要供神明觀賞。然而，某一位觀看者明明就是最重要的人物，我們卻常忘記。

此人即是法老本人。我們這些對何謂「大權在握」一無所知的人常會忽略一事，那就是一個人要確信自己為王為尊其實並不容易。他或她卓爾不凡，超越一般大眾之上，但誰最需要被說服相信這件事？就是那個正在戴上面具扮演全能統治者的平凡人。所以說，宮殿裡所藏帝后盛裝人像的數量基本上會比其他地方都多，原因就在於此；舉例來說，我們幾乎可以確定某些宅邸屬於羅馬皇族所有，但這些地方卻收藏著一些最著名的羅馬帝王像，這也是基於同樣道理。埃及的情況也是這樣，法老自己下令建造大量巨無霸法老像，這有助於法老確認自己的權力真實無疑。想想，這些「身體代表權力」的巨無霸人像要給誰看，其中至少有一個目標對象竟是下令製作它們的人，於是我們一般對「宣傳」的認知在此卻出現了有意思的扭轉。

希臘藝術革命

在人像藝術史裡，拉美西斯二世像這一類的人物像除了能夠申張權力以外，還在之後千百年裡留下另一種非常不同的遺澤。無論是法老式宏偉規模的法老像，或是以各樣人物為主題、造型較收斂的人像，這類風格的埃及雕像大概就是古希臘大型人物雕像之所以得以出現的基礎。大理石雕的人體形象在西元前七世紀突然現身於希臘世界，有的是等身大小，也有的比例更大；我們無法確知這傳統是怎樣萌芽，以及它為什麼這麼快就能清清楚楚完備成形。希臘在更早之前也有尺寸較小的雕像，包括一系列著名的史前人偶，年代可以追溯到至少西元前三千年，但這些人像與我們現在所談的後期作品簡直

是雲泥之別。對此，最合理的解釋就是希臘雕刻家將他們在埃及，以及與埃及藝術家互動過程中所見所聞加以取用並改良。埃及雕像與早期希臘雕像確實有些差異，埃及版本的男性人像總非全身赤裸（雖然時常也僅著寸縷），但希臘則常可見全裸的男性雕像；此外，某些時候有人認為希臘人像也受到其他地方（特別是近東地區）影響（某些細節看似更接近敘利亞一帶的小型人形雕刻，例如：女性的髮型）。然而這些巨型石人一腳前一腳後的僵硬站姿確實整體來說十分相似，

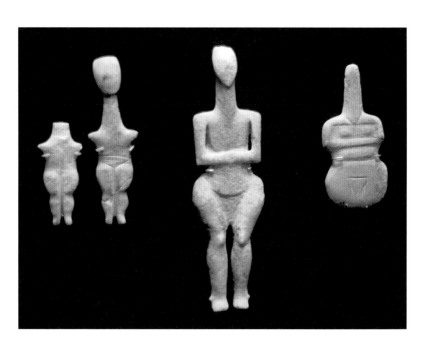

26 希臘上古時代至少從西元前第三千紀開始就有史前小人像的傳統（這些是「基克拉澤斯」小人像，名稱來自基克拉澤斯群島〔Cyclades islands〕[6]）

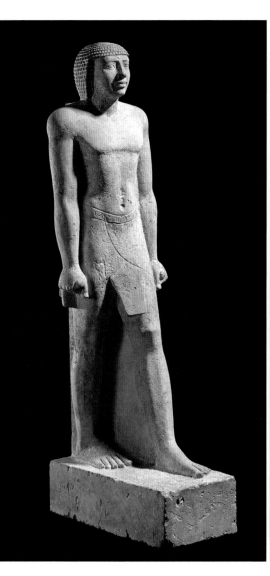
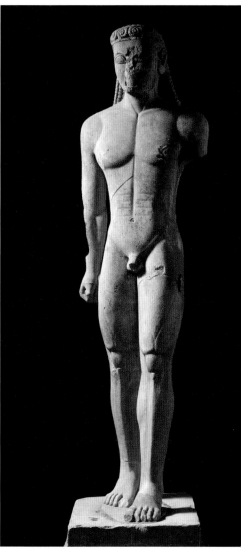

27 28 左圖是埃及人像,右圖是希臘人像,兩者顯示出這兩種雕刻傳統之間的類似性
（站姿與緊握的拳頭）,但它們之間也有不同點,最明顯的是希臘男性人像幾
乎都是全裸,這點與埃及人像不同。

除非我們想像希臘埃及之間有些直接的接觸與取材，否則實在難以解釋。

大理石雕的靜態男子像，以及有時呈現板狀的女子像，這些早期希臘人像現在大部分都存放在博物館裡，使人容易忽略它們大多數原先的製作目的都是要擺在室外，不論是作為墓碑（比如佛蕾斯柯萊）或是作為獻給聖殿的祭物。不過，在希臘的納克索斯島（Naxos），還有一尊保留在戶外，它是個躺在採石場裡的半成品，製作時間很可能是西元前七世紀晚期。

納克索斯以藍灰色大理石而聞名，這種石材晶粒粗，因此容易開採加工，製作出來的人像被運到整個希臘世界各處。這一尊半成品始終留在島上未能運走，它如今被稱為「阿波羅納斯巨人」（Colossus of Apollonas），以它躺臥處附近村莊名稱來命名。然而過程中一定發生了什麼，或許是大理石出現裂痕，或許是合同內容談不攏，也或許是雕刻者發現他們要雕一尊這麼大的石像實在心有餘而力不足。就像所有這類半完成的作品（最有名的例子大概是米開朗基羅（Michelangelo）的《囚犯》（Prisoners））一樣，這個從自然岩石裡現身一半卻又暫停動作的人像具有某種奇特的魅力，同時又讓人隱隱感到不安（有人

29 這尊未完成的雕像，至今仍躺在當初為了製作它而挖鑿出的坑裡。數百年來它都是納克索斯島的景點與地標，也是世上少數可容訪客攀爬靠坐的古希臘雕像。

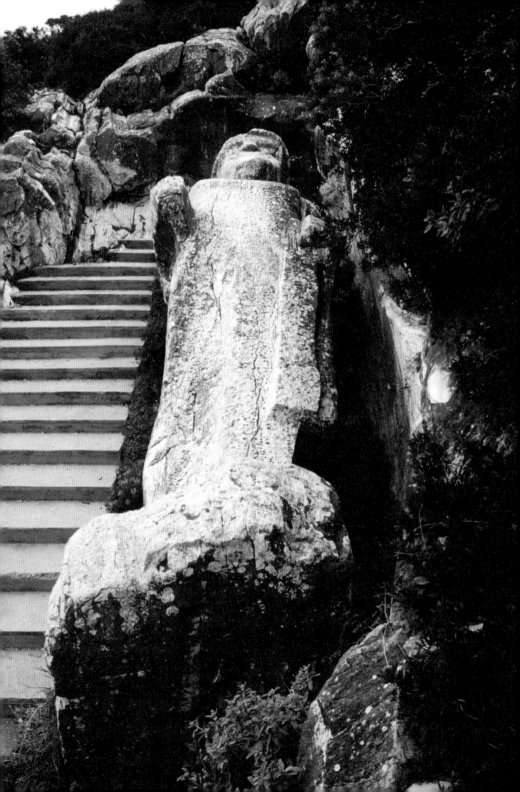

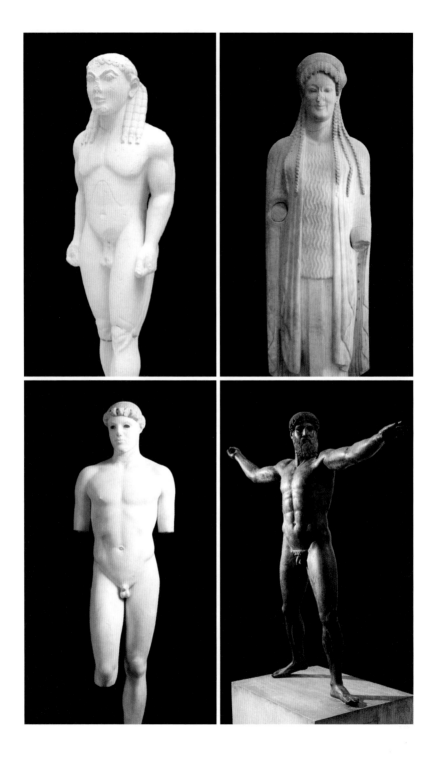

忍不住說：「它固執到兩千五百年來動也不動一下。」）。我們能感覺到這雙腿正準備要站成典型的希臘人像姿勢，卻在半途中凍結；此外這尊雕像看來似乎會有鬍子，這點並不尋常。話說回來，這尊「巨人」也讓我們能一窺早期希臘雕刻家如何進行工作，並推測整個可能長達數月的過程中參與工作的人數。大理石上至今歷歷可見的每一個凹坑都是鋤鑿等工具留下的痕跡，出自數十人，甚至或許是數百人之一的手中。況且要把這尊雕像從山坡高處採石場搬到平地、搬上貨船也需要不少人力（雕像運達目的地之後說不定還要進行最後修整）。

這只是希臘雕像史的開端，稱為「古風時期」（archaic）2，其呈現人體的風格很快遭到取代。西元前六到五世紀之間，過去的僵直姿勢轉變為形態上的大膽實驗，雕像看來彷彿活了起來，會動、會跳舞、會擲標槍與鐵餅，它們以全新方式暗示著皮膚表面之下的肌肉，甚至是波浪般垂墜衣物之下的四肢、胸部與軀體（以衣著繁複的女性雕像為例）。這改變如此劇烈卻又如此順暢，現在我們常將其稱為「希臘藝術革命」，它的成因是整部藝術史裡最大的謎團之一。人們提出各種理論，還有些艱深難懂的說法解釋這場變化如何與希臘這時期其他文化或政治革新相關，比如戲劇的發源或是哲學思想的開端，

30 31 32 33 這四座雕像簡述了希臘藝術革命的進程。左上圖是西元前六世紀平板狀的僵硬風格，可與右下圖五世紀雕像細膩逼真的模樣與動作相比較。

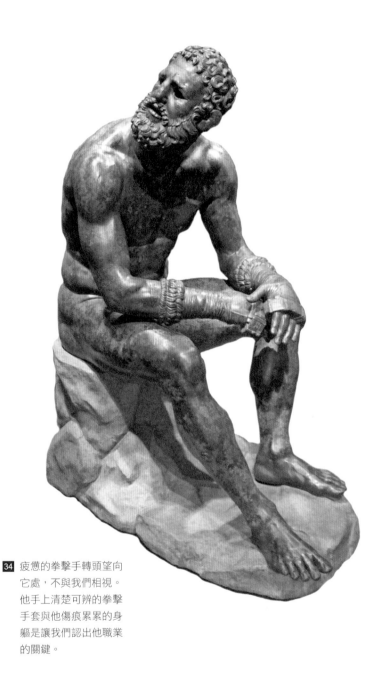

34 疲憊的拳擊手轉頭望向
它處,不與我們相視。
他手上清楚可辨的拳擊
手套與他傷痕累累的身
軀是讓我們認出他職業
的關鍵。

但這些說法全都不具有說服力。我們當然不可能找出單獨幾個造就革命的藝術天才，納克索斯島上那座未完成的巨像是鐵證如山，證明早期希臘藝術產業是社會集體的活動。

儘管如此，我們對於這場變化背後的社會集體因素仍捉摸不透；某些人認為自己找到了最佳解答，說早期希臘民主制度結合一種對「個人」的新觀點而引發藝術上整個改變過程，但這幾件事的確切年表卻不怎麼符合（藝術上的變化在先，民主的顯著運作在後）。

更何況，雖然雅典既擁有日趨激進的民主政體，也是藝術新風格的重鎮，但希臘世界還有許多地方與藝術新發展深有關聯，而它們卻對任何與民主沾上邊的東西都極感排斥。

至於這場「革命」對未來數百年希臘與羅馬世界藝術造成的影響，我們則能看得清楚許多。羅馬人常被呈現為掠奪者或毫無創新能力的對希臘傳統加以模仿，但他們在這整個過程中扮演的角色其實不止於此，他們自己就是技術高超的藝術家與改良者，更將後來成型的「希臘─羅馬式」藝術風格傳播到羅馬帝國各處。這種獨一無二審視思考人體的方式最早發源於六世紀希臘，後來被以各種精妙絕倫的方式加以闡釋，造就西方藝術某些最為人讚嘆的作品。

這種風格有個令人一見難忘的實例，是一八八五年發掘於羅馬市中心的青銅拳擊

手像，發現地點是在奎里納萊山（Quirinal hill）³ 山坡上，距離圖拉真石柱（Trajan's column）⁴ 不遠。當時人們在摩登羅馬城進行大規模都市重建，讓它擁有義大利統一後的都城氣象；那些挖掘新民宅與政府機關建築物地基時發現的古物都被運到該市各個博物館裡收藏（光在一八七○到一八八○年代，某一間博物館就接收了整整一百九十二尊大理石雕像）。就算過程中已經發現這麼多好東西，但人們在建造一座新劇院時所挖出的這尊青銅「拳擊手」仍引起極大轟動。有個人親眼目睹它從地底被挖掘出來，這人說：「我從事田野考古已有很長時間，看過許多新發現……有時候……我會遇上真正的大師傑作，但這尊超凡卓絕之作呈現在我面前所留下的印象卻是絕無僅有。」

拳擊手雕像的早期歷史難以考證，這類作品生產的工序在整個古典世界裡長期以來大同小異，因此我們很難為青銅雕像進行精確定年，或是確認它們的生產地點。這個作品在羅馬出土，但它可能是在希臘製作，其年代幾乎可以被放在西元前三到一世紀之間的任何一個點。不論來源如何，它不僅是令人驚異的藝術成就，也讓我們藉由這個藝品能看見希臘藝術革命所凝聚起來的關注點；這些關注點所鍛鍊的雕像人體不是個年輕運動員的完美軀體，而是個年長拳擊手飽經風霜、傷痕累累的身體。拳擊一直都是古代體

35 拳擊手雕像的臉部呈現出他所受的傷，他兩眼下方有疤痕與還在流血的裂口，以不同的合金小心加工而成。他的眼眶裡原本有玻璃或另一種金屬製成的眼珠。

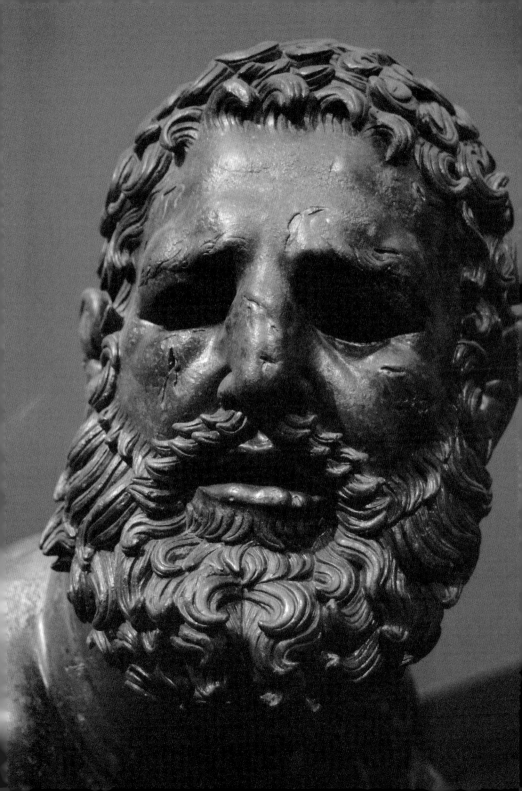

36 這尊上古拳擊手雕像在某些方面可謂二十世紀早期喬治‧拜羅斯（George Bellows）[7] 寫實風格拳擊圖畫的先驅。上圖是拜羅斯一九一九年的素描，對於「賞金賽」的魅力既認同又加以破壞。

育競賽中重要的一部分，這尊雕像也引觀者去想，此人過去必曾有著結實健壯的好身材，但這身體卻受過不少折磨。創作它的無名藝術家所要凸顯的是人類受難，發揮高超技巧雕出被打壞的鼻子與花椰菜樣耳 5，因過去所受的無數撞擊而變得軟垂。事實上，他身上看來好像還有正在流血的新傷口，血跡以黃銅呈現，臉頰上的傷痕則用某種稍微不同的青銅合金來作出稍微差異的顏色。這人的皮膚看來幾乎像是青銅所做。

我們很容易把這類「寫實主義」看做稀鬆平常（因為我們都在以此為常規的傳統下長大），甚至想到二十世紀早期的拳擊手圖像所呈現的社會寫實主義，以為自己在這尊希臘青銅像上頭看到了些早期的影子。我們通常不覺得社會寫實主義是古典時代發明的東西，但就某方面而言這裡確實有社會寫實主義，它不只存在於那些疤痕與傷口裡，還呈現於這名男子蜷縮坐著的崩潰情態。這個作品表現的還有更多，超越那些精妙的藝術技巧，展現出對於古代「身體文化」中某些理想形象的批判態度。在一個幾近要將擁有高超技藝的年輕體育健將神格化的世界裡，這些動人的寫實細節總體看來是一種提醒，提醒人們展現「美」的身體與展現「殘酷」的身體差別並沒有那麼大。這個藝術品戳中了古典文化的軟肋。

這尊拳擊手雖是傑作，但也暗示我們應當探究希臘藝術革命中的複雜性，而非把這件事當成藝術發展的單純突破。首先，此事有得也有失，而「失」的部分則常為人所遺忘，但每一場革命都有其黑暗面。這裡我們要回頭去看未婚而逝的佛蕾斯柯萊那座特別的墓碑，它清楚呈現出革命造成的負面影響之一。它的製作時代是在藝術上發生革命性變化之前，如果它的年代再晚一百年，佛蕾斯柯萊用手捏起身上長衣的地方就不會看起來像一塊鼓凸塑膠，而會像真正的布料。她的衣服會以精緻的皺褶模樣垂墜著，展現出底下的身體曲線，而她本身的姿勢也會更自然有動感，而非僵硬如一塊板子。然而，那樣的她就不會如此直接的面對我們，如此直接的伸出手贈送禮物，或如此直接的與我們四目對望。

希臘藝術革命所消滅的正是「直接性」。後來的的雕像體態或許比佛蕾斯柯萊更柔和，雕刻家或許遠比之前更勇於嘗試各種人像姿勢，但這些作品卻無法如她那般與觀者直接交流。事實上，如果你試圖看著這些人像的眼睛，你會發現它們其中許多都靦腆的避開視線，且其中許多似乎是完全陷在自己的思緒裡，就像這尊拳擊手雕像一樣。我們幾乎可以說，那些正在觀看的人變成了心懷鑑賞之意的偷窺狂，而人們在把雕像變成藝

37 任何真實布料都不可能變成這樣。這張近照清楚呈現雕像上依然殘留著彩色裝飾的痕跡。

術品的路上又更踏進了一步。「佛蕾斯柯萊」無論如何不願只被當成一個藝術品，且它的態度絕不覥覥。

然而，如果我們開始追究真人以及他們「栩栩如生」的青銅與大理石人像之間界線，就會發現其他的問題。在希臘羅馬時代人們的想像中，人造藝品與活生生血肉之間那條分界既模糊又充滿危險，特別是女性裸像所造成的後果特別令人感到不安。西元前四世紀，經歷另一場革命性的發展之後，女性裸像首度成為古典雕像主要題材之一。

大腿上的污跡

希臘與羅馬作家一次又一次探索這個概念「最佳的藝術形式是真實世界的完美幻象」，或換句話說他們認為藝術成就的最高點是圖像與原型之間沒有明顯差異。在這歷史潮流下，有件最著名的軼事與西元前五世紀晚期兩位畫家對頭有關，這兩人一個叫宙克西斯（Zeuxis）[1] 一個叫巴赫希斯（Parrhasios）[2]，他們舉行一場比賽來決定誰的畫技最高超。宙克西斯畫的一串葡萄幾可亂真，連鳥兒都飛近前想要啄食，這是最高境界的幻象，宙克西斯可說已然勝券在握。然而巴赫希斯畫的卻是一幅帷幕，而被勝利沖昏頭的宙克西斯竟當場要求巴赫希斯將帷幕拉開展示底下畫作。普林尼在他的百科全書內重述

整場事件經過，據他所說，宙克西斯很快發現自己犯下錯誤，於是就說「我只騙過鳥兒，但巴赫希斯卻騙過了我」而甘願認輸。

如果這類畫作不是只存在於民間傳說中，那它們現在也未留下半點痕跡，但我們確實有證據顯示一座大理石雕像是類似情節之下的產物，只是這兒的情節比較讓人不安。

這座雕像於西元前三三○年左右出自普拉克西特列斯（Praxiteles）之手，現在它通常被稱為「尼多斯的阿芙洛蒂」（Aphrodite of Knidos），尼多斯是位在現代土耳其西海岸的希臘城鎮，是這座雕像最早安放的地方。上古世界稱頌這座雕像為藝術上的里程碑，因為數百年來像佛蕾斯柯萊這樣的女性雕像都被雕成穿衣服的造型，而它是史上第一座真人大小的女性裸體全身像（題材本身是以女性面貌現身的女神）。普拉克西特列斯的原作早已不知下落，有個故事說它最終被帶往君士坦丁堡，五世紀時在那裡毀於火中。不過，因為它太有名，因而在古代世界出現數百件複製品與部分模仿的創作，有的是同樣大小，有的比較縮小，甚至還有的是錢幣上的圖樣；這些作品有許多留存到今日。

現在這類裸女像已經極為常見，但西元前四世紀最初的觀者絕不可能習於看到女性胴體公開展示，我們很難超越成見體會到這對他們而言是多麼大膽而危險（在希臘世界某

38 羅馬時代的《尼多斯的阿芙洛蒂》複製品，從她左手皺褶垂落的布料有兩重功能，一是為她的全身光裸提出「藉口」（我們能想像這是她剛出浴一景），一是實際上做為這尊雕像的另一個大理石支撐物。

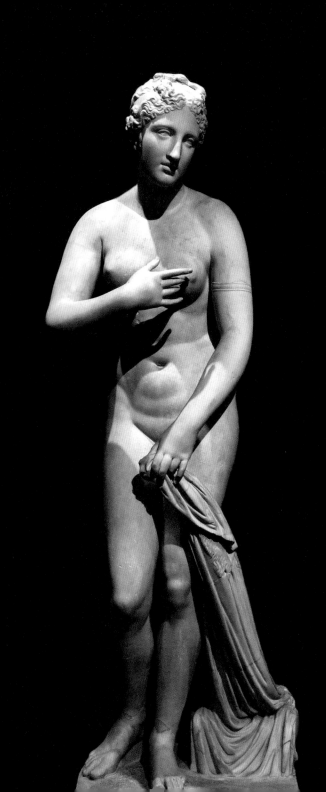

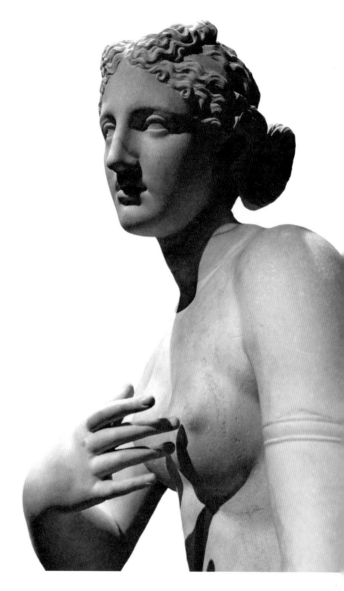

些地方，至少上層階級的女性出門時會戴面紗）。就連「第一座裸女像」這句話都降低了此事的真實衝擊性，而暗示著這是時勢所趨不得不然的審美或藝術風格發展過程。事實上，無論普拉克西特列斯進行這實驗性創作的動機是什麼（這又是一場我們不清楚成因的

39 雕刻者讓阿芙洛蒂手指恰好指著胸脯；在古代社會裡，她上臂上頭可見的臂環也是有力的情色象徵。

「希臘藝術革命」），他都是在摧毀傳統對藝術與性別的假設，就像馬歇爾・杜象（Marcel Duchamp）[4] 或翠西・艾敏（Tracey Emin）[5] 後來所做的一樣；杜象將一個小便斗變成藝術品，艾敏則將她的帳篷作品命名為《跟我一起睡過的的每一個人》（Everyone I Have Ever Slept With）。藝術家推銷這尊新阿芙洛蒂像的第一個對象是位在土耳其外海島嶼上的希臘城鎮科斯（Kos）[6]，不出意料的是，科斯回應說「不了，謝謝」，然後要了一尊穿著衣服的安全版本。

但單純的裸體問題只是整件事的一部分，這尊阿芙洛蒂像就是不一樣，它明白展現出一種情色意味，光是雕像雙手就已經很明顯。它們是否試圖為她遮羞？它們是否指向觀者最想看的地方？或它們單純只是在挑逗？無論答案是什麼，普拉克西特列斯在此建立起女性雕像與假設中的男性觀者之間充滿緊張性的關係，這關係在歐洲藝術史上自此從未消失，而某些古希臘觀看者對此也有清清楚楚的感覺。有個令人難忘的傳說故事，最完整的版本是一份大約寫成於西元前三百年的小品文，說一名男子將大理石雕的阿芙洛蒂女神像當作活生生女人那樣去對待；故事中這座被賦予戲劇性的雕像，它所呈現的其中一面就是前述雕像與觀者之間的關係。

我們幾乎可以確定文章作者敘述是一場虛構的三名男性辯論，一個獨身主義者、一個異性戀者和一個同性戀者。他們進行一場又長又微妙的討論，爭執說：「如果要有性行為的話，哪一種性行為為最佳？」過程中他們抵達尼多斯，前往參觀城裡最重要的景點，也就是阿芙洛蒂神廟中的著名神像。異性戀者看著神像臉龐與胸部垂涎三尺，好男色的那位則窺看著她後方，此時他們發現雕像大腿根部內側大理石上有個小污痕，位置接近她的臀部。

身為愛好藝術的狂熱分子，獨身主義者立刻開始盛讚普拉克西特列斯，說他竟有本事把大理石材原有的缺陷藏在如此不引人注意的地方。但神廟的女管理者打斷了他，說這污痕背後原因其實是很惡質的事情。她解釋說，曾有一名年輕男子狂烈愛上這座雕像，某一夜他成功讓自己與她一同被鎖在神殿內，而雕像上的小污痕則是該名男子發洩慾望所留下的殘存痕跡。這下子異性戀者與同性戀者都興高采烈聲稱自己的觀點得到證實（一人說就連石雕的女人都能引發情慾，另一人說那污痕的位置顯示她是從背後被侵犯，像是與男人性交一樣）。然而管理者堅持說完後續發生的悲劇，說那名年輕男子最後發瘋而跳崖喪命。

這個故事裡銘刻著數條令人不自在的教訓，它提醒我們這場希臘藝術革命的某些含意有多麼刺激人心，且若將栩栩如生的大理石和真實活人界線模糊掉，那會造成多麼具有誘惑力的效果，但此事又是何等危險愚昧。這故事告訴我們一尊女性雕像如何能引男性瘋狂，又說藝術品如何能成為強暴案的證人（請面對這事實）。別忘了，阿芙洛蒂在此事中從未表達同意。

革命遺澤

希臘藝術革命與其對人體的特有處理方式至今仍留存在西方，就算西方人經常忽略此事，但這些事情所留下的遺澤還有更富影響、有時也更黑暗的一面。古代世界的影響力並不是某種只存在於遙遠過去、與我們全然無關的東西，我們現在所說的「古典風格」歷史是一直延伸到今日，既長久且影響深遠；它從十四世紀歐洲文藝復興開始就時常被拿出來重新加以商議、改造或被賦予更深厚的意義。它在人們眼中不只是具象藝術所追求的境界（或激進藝術家試圖推翻的對象），它在某些脈絡中幾乎被變成某一種文明版本用來測量自身的晴雨計。

要了解這背後的影響力量，我們必須跟隨古典人體像的腳步前進，這類作品在八世紀離開它們原生的希臘羅馬土地，到了十八世紀則已經出現在遙遠的陌生世界，裝飾在北歐的大宅與王宮裡。倫敦近郊的錫永宮（Syon House）是個特別的地方，能為這個故事賦予生命；此地原本是第一任諾森伯蘭公爵（Duke of Northumberland）[1] 夫婦的時髦鄉間家宅，在十八世紀中期改造，以活靈活現的方式重新表述古典世界。

錫永宮設計的幕後推手之一是公爵夫人本人，既聰穎又富事業心的伊莉莎白・珀西（Elizabeth Percy）[2] 女士。她很可能是與建築師亞當兄弟（John Adam and Robert Adam）[3] 協力組合各種圖像、符號與人體形象，形成這一片令人嘆為觀止的希臘羅馬萬花筒，其內容現在大部分都還保存著。他們動用整個網絡的代理商、轉售商與白手套，從義大利取得一些藝品真跡、一些維妙維肖的石膏仿品，以及仿照其他古代傑作所製作的浮雕和繪畫。現在看來這一切似乎顯得有些浮誇，財大氣粗的表現，就像十八世紀頂級有錢人決心把古典藝術中最紅的精品都搜刮回來陳列，如同這世界上最貴的有價壁紙，但事情並非如此簡單。

錫永宮這些人像的用處比這有建設性得多，首先，十八世紀紳士在肖像畫中身穿

仿自羅馬寬外袍的衣物，這就是在鼓勵我們推翻古代與現代世界之間的界線，重視古代美德與現代美德的共通性。此外，建築物主廳的整個布置又讓事情更進一步。主廳在設計時有過各種討論，討論應該擺哪些雕像、哪個雕像應該放哪裡，計畫一改再改，但最後的定案是以極具衝突性的方式生動搭配幾尊雕像。主廳裡最主要的戲劇化一景是讓兩尊古代雕像極致名作相對峙，兩個作品以不同方式向男性觀者呈現對男子氣概與男性身體的寫照。廳堂一端是我們所稱《垂死的高盧人》（The Dying Gaul）的複製品，主

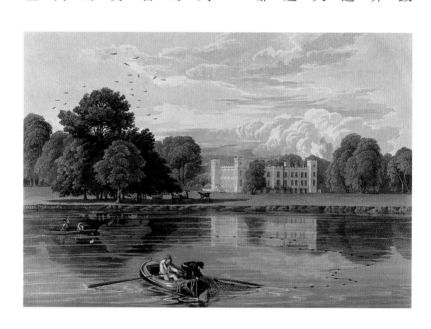

40 十九世紀早期所畫的錫永宮風景，如詩如畫的景色加上簡樸划槳船，與建築物內部的古典盛世形成對比。

人翁是一名被擊敗的蠻族（不過十八世紀的人以為他是重傷的角鬥士），雄偉健壯的體格展現雖敗猶榮之姿，但他的風采卻永遠被廳堂另一端立著的對比人像所掩蓋。另一尊雕像表現的男性風範則有點兒詭異，這是所謂《美景宮的阿波羅》（Apollo Belvedere）的複製品。雕像原作的年代一直有爭議，但它確實有資格被視為「希臘羅馬」風格的代表作。這是西元前三百年左右的希臘作品嗎？還是很久以後羅馬人所製作的仿品？還是說這本來就是出自羅馬時代的原始作品？不論正確答案是什麼，它都是十八世紀西方世界最受讚譽的藝術品。

這尊阿波羅得名於梵諦岡的美景宮（Belvedere Sculpture Court），它從十六世紀早期就被放在這裡展示。它最為人稱道之處，是雕刻家如何捕捉到神明射出箭矢之後那一刻氣定神閒、肌肉都放鬆下來的情景，結合力量、威勢與休息的感覺。然而，不管它如何為人所愛，若不是因為約翰・約阿希姆・溫克爾曼（Johann Joachim Winckelmann）[4] 這人把它弄得享譽國際，它大概始終都會只是美景宮裡無數雕像之一。溫克爾曼是一名日耳曼鞋匠之子，生於一七一七年，五十年後在的港（Trieste）[5] 遭謀殺，我們或可說兇手的身分是個男妓。他一生中從圖書館員的職位逐步高升，成為那時某些最有名藝術收藏家

的左右手，最後當上梵諦岡的古文物管理員，並著有歷史上一些最重要的藝術史研究書籍。他對這尊阿波羅像的看法是，「這無疑是逃過被摧毀命運的古代雕像中最壯美者，是永恆的春天。」他接著又說，「以動人少年的皮相覆蓋著他成熟年歲的誘人活力，它四肢高姚，結構又散發著柔軟親切感。」他問道，「我們如何可能加以描述？」他曾經歌頌無數希臘羅馬時代人體像，但《美景宮的阿波羅》確實讓他神魂顛倒。

這種溢美之詞或許會引起他人反感，但溫克爾曼寫下的不只是歌頌詞藻而已，這尊阿波羅像與他新創的理論幾乎已經密不可分，而這套理論留下長遠且有時令人尷尬的影響。錫永宮的圖書館和許多歐洲老圖書館裡都有一本書，溫克爾曼在這本書中最早為自己的理論勾勒出架構。《古代世界藝術史》（*The History of the Art of the Ancient World*）的初版於一七六四年問世，書中將這尊阿波羅像抬高到超越藝術品的程度，幾乎成為文明本身的終極象徵（標題頁上的圖像裡，既有這尊阿波羅像，也有《垂死的高盧人》，這搭配可謂恰當）。對於阿波羅像的確切年代，溫克爾曼所知並不比我們多，但當他將阿波羅像置於古典藝術的最頂端時，他是試圖以前所未見有系統的方式在主張藝術與政治之間有某種內在聯結；他堅稱最佳的藝術都出自政治最好的時代。用另一種說法，他幾乎是要表

41 《美景宮的阿波羅》石膏像是錫永宮主廳的焦點，我們得要想像他剛才發射出手中箭矢，此刻正要放鬆休息。

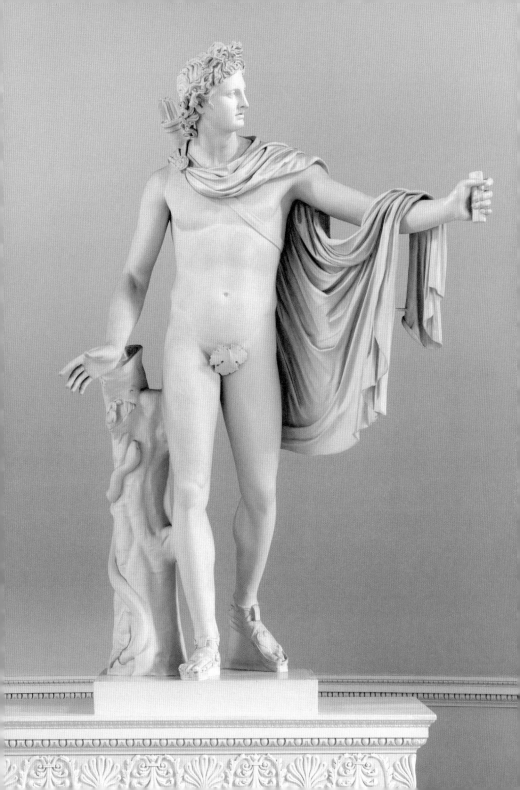

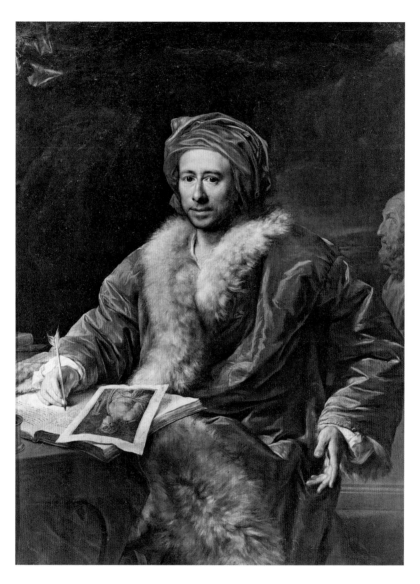

42 安東‧馮‧馬龍（Anton von Maron）[6] 所繪 J‧J‧溫克爾曼的畫像（一七六七年）。溫克爾曼面前是大理石浮雕安提諾斯像的銅板畫複製品（圖 4），這也是他的最愛之一。

示說我們可以藉由藝術如何呈現人體的興與衰，來追蹤文明歷史的興與衰，而這尊阿波羅像就位在歷史的最高峰。

溫克爾曼這說法既激進且充滿各種理論化的內容，對後來西方觀者如何審視與評判藝術，特別是以人體為題材的藝術品有巨大的影響。溫克爾曼不曾去過希臘，他崇敬希臘古典藝術卻從未親眼看過；他和現代人一樣搔破腦袋要判斷出《美景宮的阿波羅》確切雕刻於何時，以及希臘藝術和羅馬藝術的差別究竟是什麼。他常被人攻擊為壓在藝術史上的保守主義重擔，但他的觀點確實支持著西方藝術某些最廣為人知且具影響力的詮釋說法，其中特別注重這一種古典藝術形式與風格。肯尼斯・克拉克在一九六○年代晚期製作《文明的軌跡》系列時再度強調這種觀點，或許這也不足為奇；該節目並非只討論古代世界的藝術，但克拉克卻去參觀這尊阿波羅像，他所用的介紹詞之誇飾比起溫克爾曼也不遑多讓：「這座人體像是全天下最受讚美的雕像，這一尊阿波羅像確實是更高等級文明的化身……北方人的想像成形為恐懼與黑暗的畫面，但希臘化世界人們的想像卻成形為和諧比例與人類理性的畫面。」從「希臘藝術革命」之中誕生的希臘人體雕像已然穩坐西方文明燈塔的地位。

43 錫永宮的《垂死的高盧人》青銅像，
象徵著面對敗亡的勇氣。他頸上金屬
領圈（或項鍊）清楚表示藝術家原意
要呈現他是高盧人，而非十八世紀許
多人所以為的角鬥士。

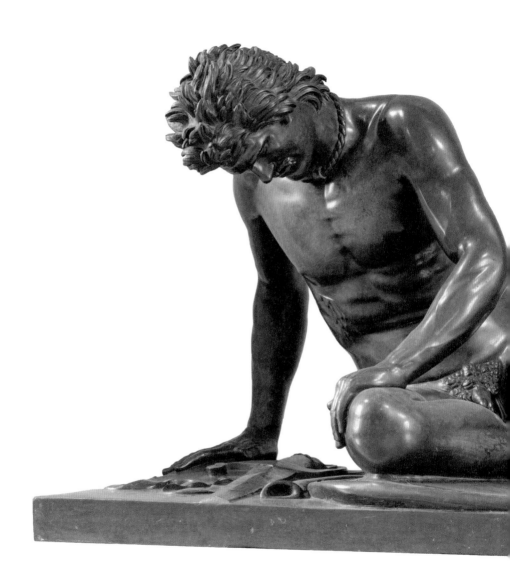

HISTOIRE
DE
L'ART
DE
L'ANTIQUITÉ
PAR
M. WINKELMANN
TRADUITE DE L'ALLEMAND
PAR
M. HUBER.
TOME SECOND.

A LEIPZIG,
CHEZ L'AUTEUR ET CHEZ JEAN GOTTL. IMMAN. BREITKOPF,
M. DCC. LXXXI.

44 溫克爾曼《藝術史》的卷首圖畫，這是十八世紀後期重印的版本，圖裡阿波羅像與
高盧人像依然象徵著書中擁護的歷史與「文明」價值。

然而，溫克爾曼留下來的影響比這還更深遠，就算我們常對此事渾然不覺，但我們所繼承的溫克爾曼思想卻一直提供著西方觀看者一個現成的標準，用以評判其他文化的藝術。這副有色眼鏡有時會造成扭曲、刺激分歧，但我們卻難以將它拿掉。有個地方能讓我們清楚看到這種情況，也就是回到我們一開始所介紹的奧梅克藝術，在此情況出現了令人驚訝的變化。

奧梅克摔角選手

一九六四年，墨西哥政府花費大筆人力、物力宣揚上古歷史榮光，以此倡導國家認同，而這政策的重點就在於藝術。墨西哥市蓋起一座新博物館，用意就是要展示墨西哥深厚歷史，該國過往偉大文明留下的寶藏至今仍在那裡公開展覽。奧梅克文明身為墨西哥最早的文明，在此處自然擁有特殊地位。本書開頭所述的巨大人頭其中一座就陳列於此，但共享同一個展廳的還有一整排其他別具風采的奧梅克人像，尺寸比人頭像小得多，有一批精緻的玉石和綠岩小人像、一個胸前抱著黑曜石鏡的迷你陶偶（不知是宗教象徵還是史前的虛榮表現？），還有一整套在我們眼中看起來像嬰兒的小雕像，但在奧梅克

45 人們對《奧梅克摔角選手》的看法分歧，有的說它是西方標準下的藝術傑作，也有的說它是設計來取悅西方式感性的贗品。

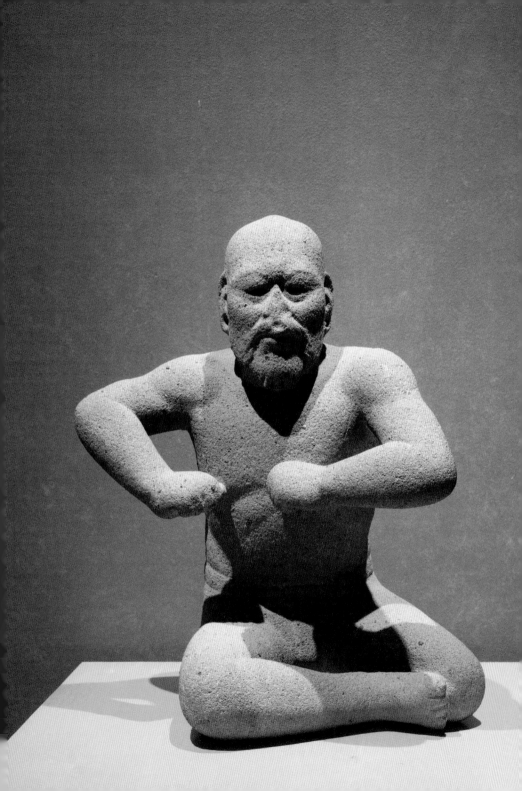

人看來它們或許是另一種東西。這些展品裡，館方在一九六〇年代購入的一件新展品始終最為特出，這尊雕像現在被稱為《奧梅克摔角選手》（The Olmec Wrestler）；它的特徵明顯，包括自然的肌肉線條、「寫實」的臉部模樣與動態的肢體姿勢，在此之前人們不曾發現奧梅克藝術中有類似作品。在許多人看來，這尊摔角手像證明了奧梅克文明與西方古典世界任何地方一樣複雜有深度；它很快成為奧梅克文明以及整個古代墨西哥的廣告模特兒，在無數書衣上向人們推銷墨西哥古文化。

在摔角手像的名聲裡，我們遇上了西方人觀看藝術的態度，以及我們透過溫克爾曼的眼睛所繼承的古典世界所造成的某些後果。這尊雕像之所以討我們喜歡，因為我們長期以來都被教育著人體自然形象看起來應當是什麼樣子，而它有許多細節都符合我們的認知。我們給這作品取的名字裡甚至有希臘羅馬藝術的影子，我們沒有任何證據顯示這個作品原本創作題材是「摔角選手」，或甚至我們也不知道奧梅克文化裡是否有「摔角」這種事情，但這個名字令人想起古典希臘體育活動與呈現這種活動的古典藝術，而感到安心。至少，就算把名字放到一邊不談，如果這是某位優秀奧梅克雕刻家的作品，這位雕刻家就這麼剛巧地完美迎合後世品味，達到我們常用以品鑑其他文化藝術品的那種複

合式標準：既要與我們的東西有足夠差異而能被視為「異文化」，但同時又必須能讓我們用自己的審美原則去了解。

摔角手雕像故事的另一面從這裡展開。一直沒有人能確認它是在哪裡被發現，更不要說是被誰發現、怎麼發現的；製作它的玄武岩種類和其他奧梅克雕像也不大一樣。更何況，這東西實在太契合西方人看待藝術的某些標準，現在有的專家認為它是贗品，是由某個深知古典風格吸引力的人所製作；畢竟偽造者要賺

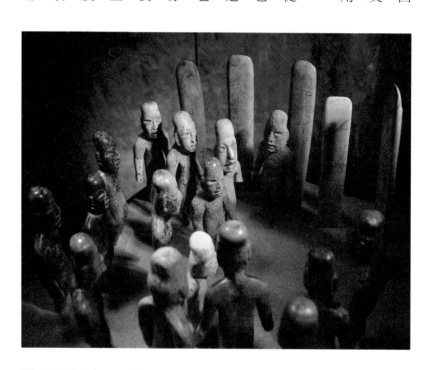

46　這組小人像在墨西哥市國立人類學博物館（Museo Nacional de Antropología）館內陳列的模樣就是它們被發現時的樣子，但這種布置背後的意義卻不明。他們是一群祭司嗎？或這是神話中某個場景？我們甚至不知道其中哪些人像代表男性、哪些代表女性。

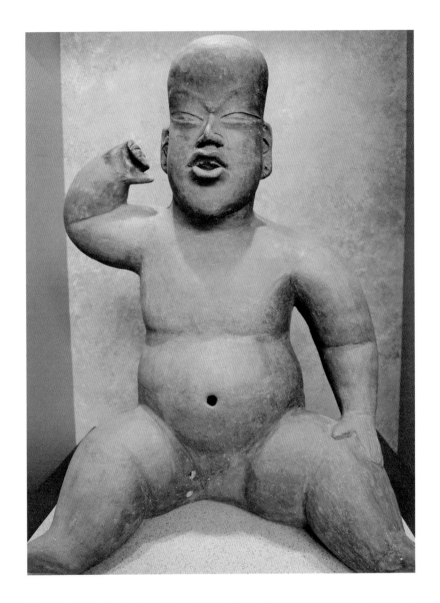

47 這些「嬰兒像」是奧梅克藝術中很特殊的一部分，但它們究竟是什麼、奧梅克人是否視它們為嬰兒造型（如果是的話為什麼），這些問題如今仍是徹底的謎。

錢，靠的就是他們有能力做出顧客想要的藝品，而他們對於溫克爾曼的遺澤可是瞭若指掌。

說到底，不論是真是假，《奧梅克擇角選手》都證明了古代人體像能告訴我們許多關於過去的事，甚至還能告訴我們更多關於我們自己的事。當我們欣賞《奧梅克擇角選手》的時候，我們就在面對自己對於「好的人像」的預設標準，於是關注點總會有部分轉移到做為觀看者的我們，以及我們的偏見上頭。這尊擇角手雕像就某方面而言，能確切提醒我們關於人體藝術的一項基本事實，那就是這件事情不只是過去的人選擇怎樣呈現自己、或是他們長得如何的問題，也是在當下「我們如何觀看」的問題。

信仰之眼

前言——
吳哥窟的日出

年復一年，成千上萬來自世界各地的人聚集到柬埔寨鄉間一個小地方，只為一觀某個不可思議的美景。每當春分與秋分，當天太陽會從吳哥窟神廟中央高塔背後升起，而後看似撐在尖點上平衡著那麼一兩秒，此時大批群眾裡總會有人發出驚嘆聲。這是宗教藝術最壯麗的一刻。柬埔寨政府最近決定頒發獎金給在這一刻拍下最佳「自拍照」的人，雖然政府這姿態有點尷尬，但總歸是在配合現代朝聖者與遊客共有的這個習慣。

吳哥窟是全世界規模最大、名聲最響亮的宗教古蹟之一，同時它也是王權的象徵，類似於前面提到埃及法老與中國皇帝所進行的建築工程。它是吉蔑帝國（Khmer

48 吳哥窟神廟中央塔尖頂托日的經典畫面，其下還有水面倒影。

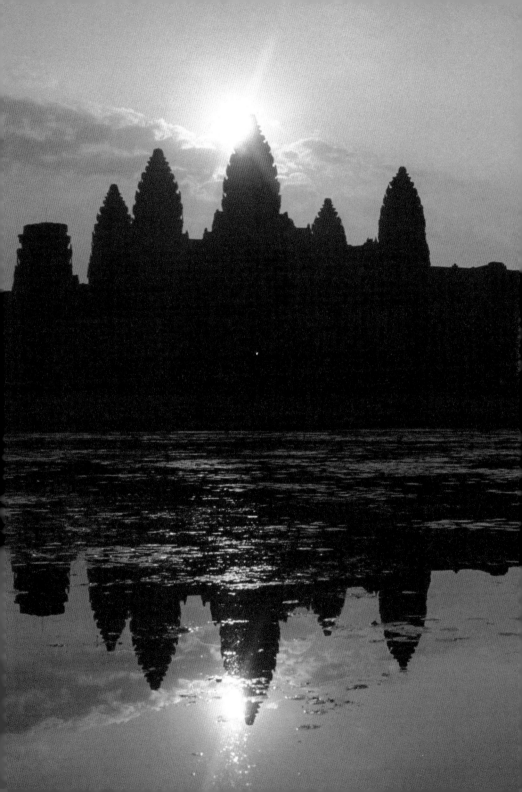

empire）1 國王在十二世紀所建造的印度

教神廟，但百年內它就被改造成佛寺，

因為後繼的統治者信仰佛教。這裡的奇

景還不只是太陽立在塔尖上，人們一般

認為神廟群中央幾座高塔代表印度教宇

宙中心的須彌山神祕山峰，建築群外圍

環繞的護城河則被視為是象徵世界盡頭

的大海。牆壁上處處妝點宗教圖紋與符

號，且還有一條看似長無止盡的橫飾帶

包繞整座神廟，一尺又一尺，上面的圖

案混合了印度教神話與吉蔑王室展現權

威的景象，好似要為這一切浮誇的虛華

畫龍點睛。

現今的導覽手冊常把許多細節詮釋

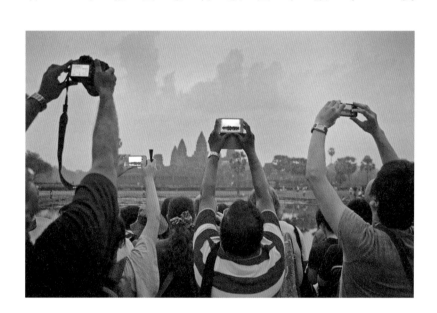

49 我們很容易對吳哥窟這類景點遍地相機、手機和「自拍機」的場面嗤之以鼻。這確實是種「數位過量」的現象，但從古到今的朝聖者與遊客一直都很希望能將所聞所見永銘於心，實實在在的帶著這場經驗歸返。

得理所當然，但事實可不是那麼一清二楚。況且，有時那些多到讓人眼花撩亂的裝飾看起來效果正是如此：多到讓人看不清。不過一些基本原則還是很清楚的，神廟與雕像的配置方式是要以物質呈現印度教的精神教義，將自然界、天界與人間世界完美合而為一。東升旭日與神廟塔尖的位置搭配只是吳哥窟用以展現印度教信條的特徵之一，是建築師精心設計之下讓太陽也成為這齣宗教劇的登臺角色，藉此使人們感覺到宗教「真理」乃是人間真相。

放眼世界上各種文明，宗教與藝術的關係都密不可分，兩者之間常碰撞出

50 神廟長廊沿路的橫飾帶延伸長達將近半英里，上面曾飾有彩繪與金箔。途中所飾是印度教創世神話「攪乳海」一景，呈現眾神與惡魔一同拉扯長蛇蛇身，讓宇宙力量開始運作。

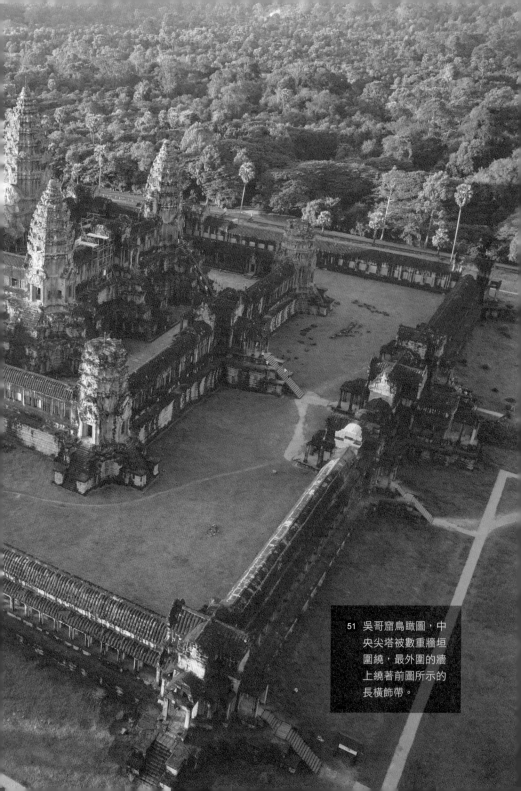

51 吳哥窟鳥瞰圖,中央尖塔被數重牆垣圍繞,最外圍的牆上繞著前圖所示的長橫飾帶。

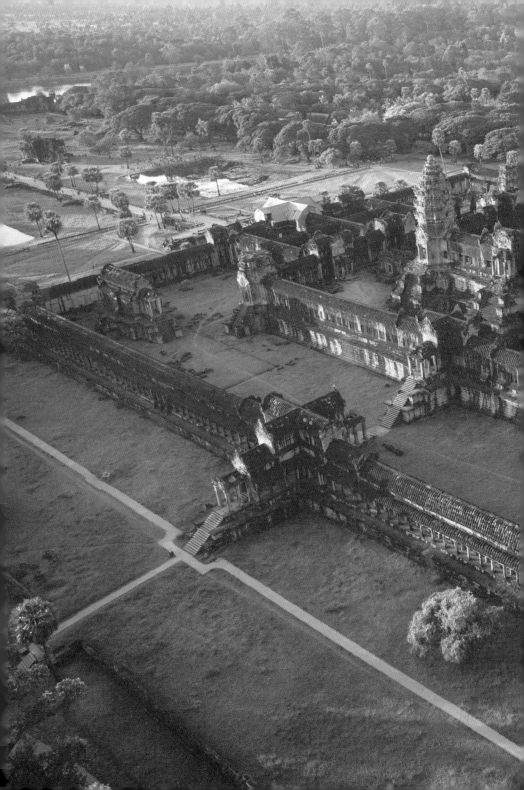

火花。本書接下來的部分就要探討這兩者的關聯，以及它們碰撞出某些最燦爛的火花；重點不只是人世的權力，還包括人們想像中天界的神威。後文探討的不是任一特定宗教，而是歷史上各個時期的各種宗教，從全球性的到地方性的，從多神信仰到徹底的無神信仰（例如：佛教某些支派），從早已成為歷史名詞的到仍在深刻影響現代世界的。正如人體一樣，千年來宗教不斷刺激藝術發展，而藝術也在刺激宗教發展，賦予宗教教義真實性。它將人與天帶到一起，並賜與我們人類史上某些最壯觀也最動人的視覺畫面。

這些不平凡的創作背後究竟是什麼，以及藝術在世界各地的宗教裡產生什麼功用，這都是重要的問題。但宗教藝術的故事還不只這樣，它還述說了人間的爭議、衝突、危難與風險。無論何時，只要我們想到穆斯林、基督徒、印度教徒或猶太人，就會發現所有宗教在試圖將那些聖人、先知，以及存在於另一個世界的神明以實體呈現於此世時都會面臨同樣困境。敬拜聖像的行為何時會轉變成危險的偶像崇拜？榮耀上帝與展現俗世榮華的界線又在哪裡？而究竟什麼樣的圖像才能算是呈現了「上帝」或是「上帝之道」？就算我們把宗教藝術裡的人物形象毀去，這種「偶像破壞運動」裡面也充滿問題與矛盾；它絕不只是粗暴的文化破壞行動，它背後成因可能是人們對於「宗教藝術是什麼？」「宗

教藝術應該是怎樣？」出現天差地別的看法，甚至它本身或許就反映著某種「藝術性」。

這一切的基礎都在於人們如何觀看宗教藝術，或說人們如何以「宗教性」的眼光看待藝術。本書以我們咸認的西方文明搖籃作為結尾，也就是雅典衛城那座被稱為「帕德嫩」的古神廟，這引導我們面對一個問題：我們今日所崇拜的是什麼？那些自認為已經世俗化的人們，是否仍以信仰之眼觀看事物？

阿旃陀「洞窟藝術」：誰在看？

「神像，到處都是神像，使我無立足之地。」這是十二世紀詩人與哲學家巴薩瓦（Basava）[1] 的文字，當他在印度放眼四顧，發現自己被無數宗教圖像所圍繞。我們很容易了解他在說什麼，在這世界上有許多地方舉目所見皆是宗教藝術，並不限於寺院、教堂或神廟裡頭。宗教一向能激起信徒的藝術創作欲，他們以此為據裝飾身體、布置家屋、打造街景，做法可能虔誠也可能頑皮；基督徒頸上戴的十字架是這樣，印度貨車上所畫顏色鮮豔的印度教男神、女神像也是這樣。

這些事情的目的看來很簡單，甚至可說不證自明；我們可以把這些形象視為投注敬

52 「處處皆有神」，此話現在可用來形容印度與巴基斯坦將神像與其他宗教符號展示在巴士和貨車車體上的豐富傳統。

仰與虔信的對象，或是提醒我們上帝存在的信物，又或是某種滿足我們好奇心的工具，讓我們能一窺那不為人可見的天上世界。但正如本書前一部分所討論的人體像（不論是唱歌的雕像或傷痕累累的拳擊手）一樣，如果我們更深入去看，去探索這些宗教圖像實際如何發揮作用，就會發現事情遠比我們想像的更複雜。同樣的，我們是在什麼脈絡下觀看這些事物，以及誰在觀看，這兩點依然十分重要。有一樣東西能將這些互相競爭的觀點與觀看者呈現得最清晰，那就是印度西北部阿旃陀（Ajanta）2山壁上雕鑿出的整片禪院與佛堂中早期

53 阿旃陀洞窟正面內凹的整片石壁。此處總共有超過三十座人工洞穴，供佛教僧侶誦經與住宿之用，其中最早的開鑿於西元前兩百年。

佛教繪畫。我們現在所稱的「阿旃陀洞窟」約始建於西元前兩百年，經歷許多不同發展階段，直到西元五世紀開始逐漸廢棄，最近又以歷史遺產的身分重新被建設成觀光景點。

我們常聽到一個故事說這些洞窟如何在一八一九年首度「被重新發現」，或者西方作者過去的尷尬慣用詞則會說它們在一八一九年被「被發現」。這是大英帝國「少年文學」的諸多故事之一，說一群年輕軍官組成的打獵隊伍在追逐老虎的過程中意外發現此地（領頭的人得意洋洋把自己的名字與日期刻在其中一幅壁畫上：「約翰·

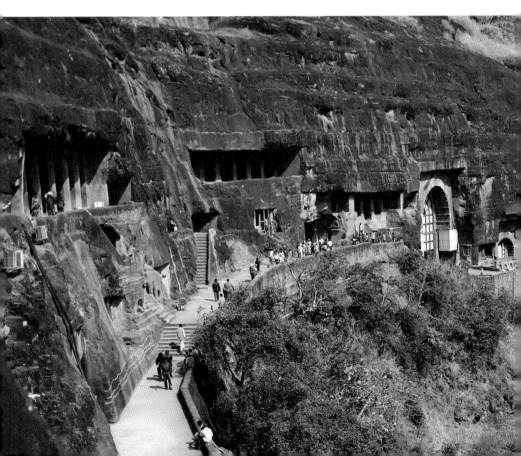

史密斯〔John Smith〕，第二十八騎兵隊，一八一九年四月二十八日）。另一個鮮為人知卻更具代表性的故事，則是說二十世紀早期一位愛德華時代的英國女士徒步旅行到阿旃陀，身上帶的不是來福槍與捕虎網，而是畫架、描圖紙、筆刷與鉛筆。她是克里斯提亞娜·賀靈恩（Christiana Herringham）[3]，藝術家與女性投票運動者，同時她對於英國人在印度的所作所為至少也是懷抱著矛盾心情；有的人認為她就是 E・M・福斯特（E. M. Forster）[4] 小說《印度之旅》（A Passage to India）[5] 中摩爾夫人（Mrs. Moore）的原型，這位摩爾夫人在虛構的「馬拉巴洞窟」（Marabar Caves）中親身經歷一場改變人生、令她喪失信仰的體驗。賀靈恩聽說山中有個隱藏許久的古代宗教遺址而感到好奇，經過數星期艱辛旅途之後終於抵達該地。許多洞窟從頂部到地面都覆滿描繪佛陀生平的壁畫，但這些壁畫在當時情況慘不忍睹。在印度與英國慈善家贊助下，賀靈恩懷抱異於常人的決心，隨同一群學生與藝術家（這群人是那個時代罕見的多文化組合）前往洞窟，搶在壁畫永遠消逝之前將它們記錄下來。

幾年後，他們的工作成果在一九一五年出版為壯觀的一大冊。書中開頭就是一系列序言性的文章，清楚告訴讀者整個工作是多麼艱苦乏味。洞穴裡既陰暗又骯髒至極，住

54 旅途中的克里斯提亞娜‧賀靈恩，圖中的交通方式看來閒散舒適，但她在阿旃陀的工作紀錄卻顯示此事毫無「閒散舒適」可言。

著成千上萬蝙蝠與築巢蜂，牠們對登門騷擾的藝術家可不怎麼客氣。這些人用描圖紙將壁畫內容描下來，他們常須小心翼翼站在危險的高梯上工作，只能憑藉小燈所發出的微弱光線。文章之後就是美不勝收的彩畫圖集，這也是這本書的精華所在，是以當初細心描下的輪廓為依據所製作的洞窟壁畫複製品。

55 賀靈恩將壁畫中局部小圖案獨立出來，於是她所編繪的畫冊裡都是一幅幅極其美麗動人的畫面，但性質就變得與原始壁畫完全不同。

賀靈恩肩負的任務是要保存這些古代宗教圖像，她本身就對世界各地的藝術遺產富有興趣（她在英國是「藝術基金」〔National Art Collection Fund〕的主要創辦人之一，該組織現在仍為公共美術館購置藝術品），這也是其中一部分。

然而，透過她心靈之眼，她在書頁上卻以激進且有問題的方式重新詮釋這些壁畫。當她看著這些畫作的顏色、遠近透視、細膩的線條與構圖，她所看到的是義大利文藝復興藝術的印度版本；她有時甚至稱這座洞窟為「圖像畫廊」（picture

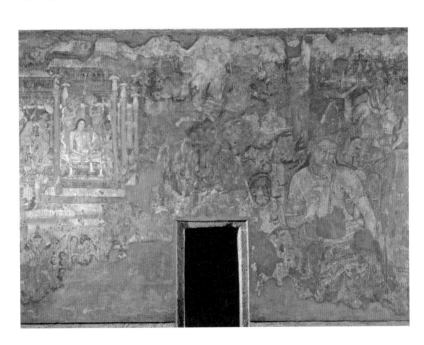

56 阿旃陀一號洞窟，可見到有如滿溢出洞壁的裝飾圖案。圖右端坐一位菩薩，這是佛教中代表啟蒙與慈悲的信仰對象；圖左上方是佛陀前世的故事。

gallery），而這本書就是她這種觀點下的產物之一。書中只取壁畫裡最美觀的花飾，且將畫面顏料脫落的部分補全，書裡還附有可抽開的畫片，讓讀者能把它們像架上繪畫一樣釘在牆上裝飾；於是，一座佛教信仰遺址裡的圖畫卻被她轉譯成為世界藝術遺產。她確實知道這些畫作具有宗教意義，事實上她死前有超過十五年時間都待在私人「精神病院」裡，因為她對於自己曾擅入聖域感到愈來愈不安。不過，她真正在乎的還是這些素材在藝術上的地位，且這裡的藝術指的是西方文明中最正統的藝術。

現在，很多宗教藝術作品都只擺在美術館這種安全無虞的地方供人觀賞，包括英國國家藝廊（National Gallery）或烏菲茲美術館（the Uffizi）裡許多賀靈恩甚為喜愛的作品，這些作品原本創作時都是要放在基督教教堂這種與美術館完全不同的環境裡。不過，倘若要了解這些圖像怎樣發揮宗教性的功用，我們就必須想像它們回到本來的背景環境。以阿旃陀壁畫為例，比起賀靈恩那些清晰且精挑細選的摘要作品，原作所給人的印象非常不一樣，且更加費解。

洞窟壁畫一次又一次描繪佛陀拋棄塵世榮華與我執，只為尋求了悟。但要閱讀它們並不容易，許多細節應當始終都被黑暗掩蓋（原本的佛堂絕不會是燈火通明），且畫面敘

事既破碎又不連貫，就連熟知佛教故事的人都很難順著看下去。有一個最簡單卻最動人的實例能呈現出閱讀這些畫面有多麼困難，這幅畫占據某個洞窟牆壁的大部分面積，畫的是佛陀前世之一的猴王不顧生死拯救子民的勸善故事。舉例來說，我們能看見人類國王向動物宣戰，以及他手下對著動物瞄準的弓箭手；我們也能看見猴王將自己的身體搭在深谷兩側做為橋梁，讓他的子民得以逃生。我們還能看見人類國王對猴王無私的舉動感到好奇，因而將牠帶往自己的王宮裡，接下來猴王就在王宮當眾講說為君的責任。問題在於，以上摘要聽起來次序井然，實際畫面可沒這麼容易解讀。所有場景之間完全沒有分際，整幅畫乍看之下就是無數大同小異的人像布滿畫面，同一個人物會在畫中重複出現好幾次，在敘事的不同階段演出他們應當扮演的角色，我們甚至看不出各個章節在畫面裡的位置是依據哪種清楚的邏輯來安排順序（猴王講授為君之道的情景位於左上方一扇窗戶之上，不知是依照什麼原則被擺在這裡）。這與賀靈恩那清晰簡明的版本直差了十萬八千里。

但這事又不只是一團混亂而已，這些看起來就讓人一頭霧水的畫作是由世世代代沒有留下姓名的藝術家所作，目的是要引領觀者進行宗教活動。看這些畫的人，無論是僧

侶、朝聖者或旅人，都被要求自己去從畫面裡辨識、發現和重新找出佛陀的故事；他們面對這些圖像沒有辦法只當個被動的吸收者，而必須成為主動的詮釋者。此外，畫面敘事的破碎性背後也有道理，這在某種方面反映了宗教故事常見的不連續性，例如：開放式結局、前後的矛盾與不連貫。就連洞窟的陰暗都造成某種功效。當你帶著明滅不定的燈火走進這裡，試圖看清牆上畫了什麼，你就是在以完美的隱喻儀式重現某種宗教體驗：「尋求真理」，在黑暗中尋求信仰的意義。

宗教經常利用複雜性，雖然此事常被旁觀者和分析史學家忽視；然而，信念能以不同方式加以設定，信仰與知識之間也總有一道鴻溝，以上事實都被宗教加以利用。賀靈恩的複製品展現一種精美的明確性，但在那背後則是我們在阿旃陀洞窟裡所見，也就是複雜性被轉化為繪畫作品呈現出來。

然而，在其他的例子裡，視覺圖像則是以非常不同的方式涉入宗教信仰的複雜性之內。當阿旃陀最後幾個洞窟岩壁也被畫滿的大約同時，在世界的另一方，藝術卻被以更加強而有力的方式使用在宗教論爭裡。

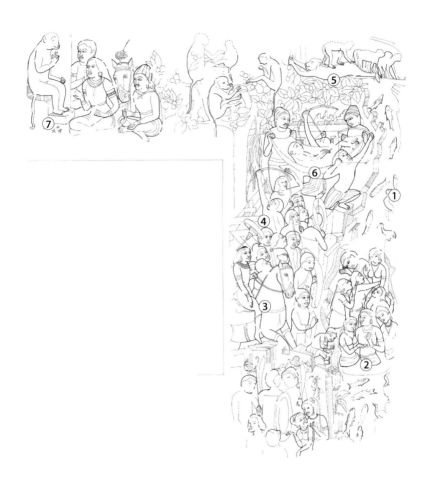

57 本圖原畫位於一座洞窟窗戶旁，此處的線畫有助於釐清畫中描繪的猴王故事。①恆河從上往下流瀉，河裡滿是魚兒。②人類國王與王后在河裡沐浴。③國王以騎馬之姿再度登場。④國王手下弓箭手朝猴群放箭。⑤猴王把自己的身體當成橋梁，讓其他猴子逃走。⑥猴王中箭，被人以布捕獲。⑦猴王教訓人類為君之道。

耶穌是誰？耶穌是什麼？

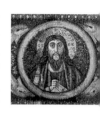

西元六世紀，義大利亞得里亞海濱沼澤地帶成為意識形態戰爭的前線之一。基督教在這個階段絕對不是一個統一而一致的信仰，早期基督徒為了教義中的基礎部分激烈爭論，而他們在這些辯論中利用了藝術最強烈、最具侵略性的力量。

拉文納（Ravenna）──這座城鎮在當時是重要行政中心，現在則結合古蹟觀光產業與工業港口的功能。這裡的聖維塔教堂（San Vitale）建於五四〇年代，出資者是當地一名有錢的銀行家或說放高利貸的，獻給當地一位聖人與殉教者（聖維塔，拉丁文中稱此人為 St Vitalis）。教堂有一部分是用早期羅馬建築遺跡改建而成，舊建築物的痕跡卻提示著

基督教如何「征服」異教羅馬。教堂內外用盡每一種技術來彰顯基督教教義，呈現基督教的力量，其中最令人屏息的是光燦耀眼的黃金馬賽克圖像，這是早期基督教藝術家的偉大創新之舉。它所要傳達的清楚意涵之一是上帝與教會的力量正合而為一，其中還結合了拜占庭帝國的基督徒皇帝的力量；拜占庭皇帝是羅馬皇帝的直接繼承者，他的首都是以較早的拜占庭古城（Byzantium）2為基礎的君士坦丁堡（Constantinople），也就是現在的伊斯坦堡（Istanbul）。建築物的半圓形後殿上方是耶穌賜予聖維塔冠冕圖，其下方則是華服盛裝的至尊

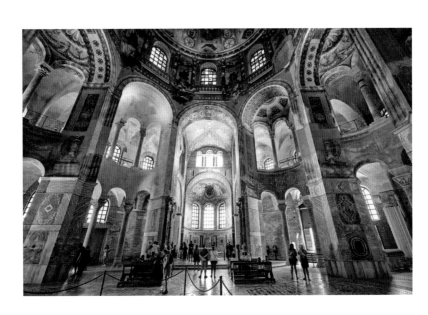

58 聖維塔教堂氣派內景，盡頭是半圓形後殿。圓頂高如天幕，列柱上以昂貴的大理石排列成裝飾花紋。高處大部分壁畫裝飾是後期所加，唯一最早留下來的馬賽克位於半圓後殿。

帝后馬賽克圖像；對外開疆拓土、對內進行大規模行政改革的查士丁尼（Justinian）[3]腳穿只有皇帝才可使用的紫鞋，其妻迪奧多拉（Theodora）[4]據稗官野史說她年輕時是在聲色場所中起家，但畫裡的她卻打扮得絢爛多彩、富麗堂皇，全身披掛著設計複雜的珠寶首飾。

我們幾乎可以確定計畫製作這些馬賽克的是一位與皇帝親近的當地主教；這些圖像有部分的用意是在施行本書前面所探討的誇大強化王權的策略。查士丁尼的軍隊已然從東哥德人（Ostrogoth）[5]手中奪下拉文納，這場賭局的目的是要重建羅馬帝國當年的輝煌盛世。就某種意義而言，他和迪奧多拉已然長驅直入這

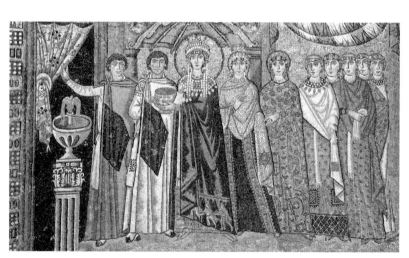

迪奧多拉與隨從。皇后服裝衣襬處有東方三博士的圖案（或許是暗示著皇家能夠給予的恩賞），她右側侍女衣服花樣與聖維塔塔袍子上的相同（見圖60）。畫面呈現的是他們一行人剛從外面進入室內，左邊的噴泉位於教堂中庭。

間教堂裡最神聖的地方（如果皇后親自駕臨，她以女子之身也不可能被允許踏入此處）並

定居下來，幾乎是自此待在耶穌的衣袍底下，但事實上他們兩人從未來被允許踏入拉文納。藝術

家確實耗費心思避免讓查士丁尼看來與耶穌平起平坐，但我們仍然一眼就能注意到人間

統治者與天上主宰之間的視覺對應性。皇帝衣服顏色與耶穌相同，且姿勢也與聖維塔一

樣，而聖維塔衣物上的花樣又與迪奧多拉隨從之一非常相似。此外，查士丁尼身邊跟著

十二名隨員，這絕對是在仿傚耶穌與十二門徒的典故。

然而，不論這是在伸張皇權與否，耶穌仍是教堂裡唯一最具主宰性的形象，而他也

是當時神學論戰的核心所在。基督教發展的最初數百年絕非和平與善意的時代，而是因

各種宗教衝突而四分五裂，至於此時此刻人們最最關注的議題就是耶穌的屬性與神聖本

質，這是信仰的關鍵課題，不容任何錯誤。耶穌與上帝的關係究竟是什麼？聖母生下耶

穌之前，耶穌在哪裡？那時的耶穌又是什麼？一個完美而不可分割的上帝如何能分出自

己的一部分來創造聖子？接下來就是當時大部分人心中重要性無與倫比的問題：這麼說

來，耶穌與上帝的本質是相同的嗎？還是祂們只是在本質上極其相似？這些問題不只是

教會神學家之間的爭議重點，有的說法甚至顯示世上某些地方的人連上市場買麵包都得

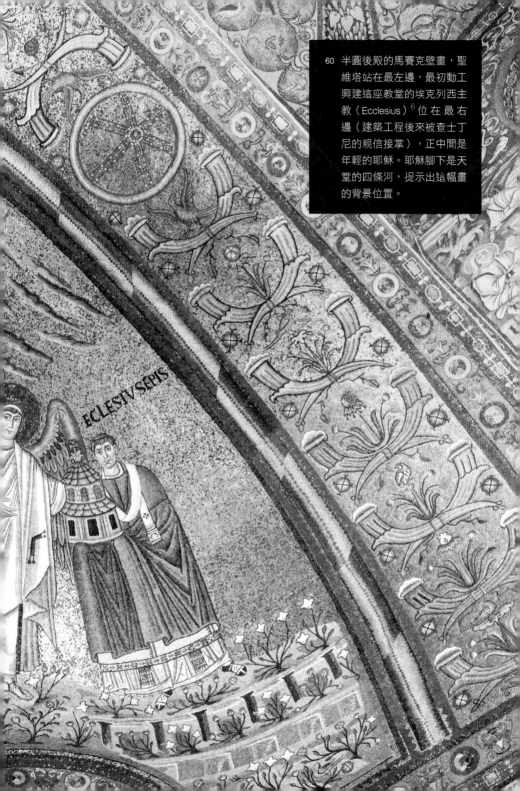

60 半圓後殿的馬賽克壁畫，聖維塔站在最左邊，最初動工興建這座教堂的埃克列西主教（Ecclesius）[6] 位在最右邊（建築工程後來被查士丁尼的親信接掌），正中間是年輕的耶穌。耶穌腳下是天堂的四條河，提示出這幅畫的背景位置。

ECCLESIVS EPIS

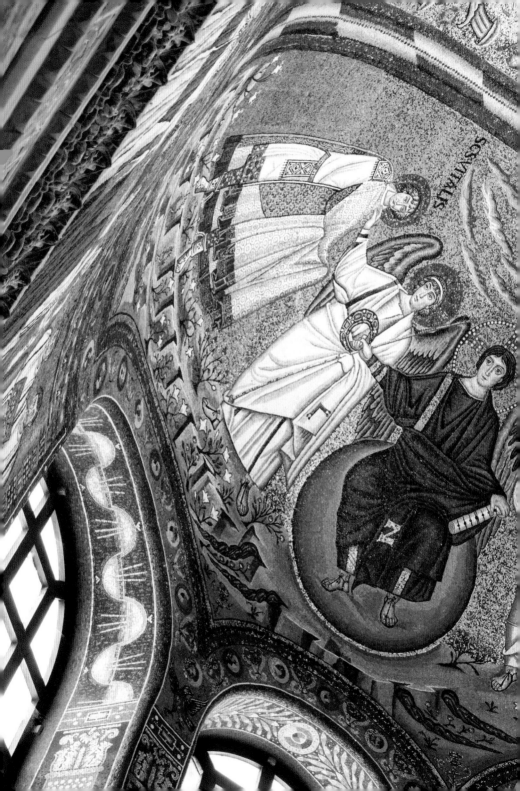

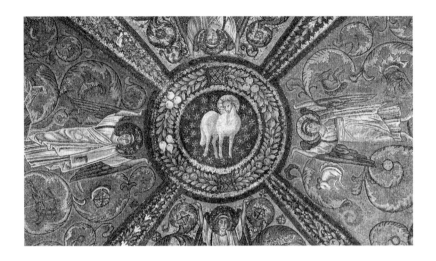

61 位於半圓後殿天花板中央圓形裡的天主羔羊耶穌，受到兩名天使承托。

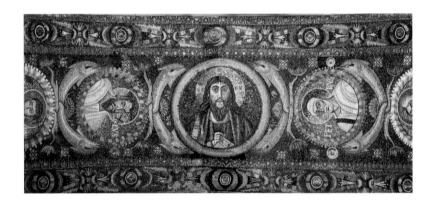

62 當你通過拱門進入半圓後殿並抬頭仰望，就會看見一個或多或少同時呈現耶穌與聖父特質的人像。人像兩旁是使徒肖像，右邊是彼得，左邊是保羅（被視為使徒之一）。

先聽攤主發表一場關於耶穌神學地位的議論。

聖維塔的馬賽克整體來說非常強調耶穌「神」的地位，好似是要抹消一切可能的誤會。他的形象是經過精心設計的整套圖像的一部分，設計目的幾乎可說就是要終止整場爭論，將觀者引導到「正確」的結論。教堂東側圖像呈現耶穌的三個位格，三圖完美排成一直線；半圓後殿上是年輕無鬚的聖子耶穌像，天花板中央是天主羔羊耶穌像，入口拱門頂上則是年紀較長而有鬍鬚的全能耶穌，與聖父形象基本上已無法區別。這是一堂教育觀者怎樣去「看」耶穌的課程，最後的圖像更是最明確的指引；此處藝術被用來為爭議提出結論，這些圖畫都在告訴我們耶穌基督的神性完全不容質疑。

虛榮這個問題

宗教衝突的問題不限於神學裡的特定教義。在歷史上的其他時代、基督教世界裡的其他地方，圖像藝術所參與在內的論爭課題非常不同，且因此導致一些始料未及的後果。

在豪宅與教堂的皮相之下，水都威尼斯其實是一座藝術藏寶庫，裡面的宗教畫作都保留在它們原本被安排要被欣賞的位置。其中有些最壯觀的畫是設計來裝飾聖洛克大會堂（Scuola di San Rocco），此地是一處宗教弟兄會的集會所（字面意思就是「學院」），名字來自於據說能保佑人免於瘟疫的聖人（洛克，拼做 Rocco 或 Roch）。威尼斯這些弟兄會結合慈善團體與社會組織的性質，簡化來說有點類似文藝復興時代的國際扶輪社（Rotary

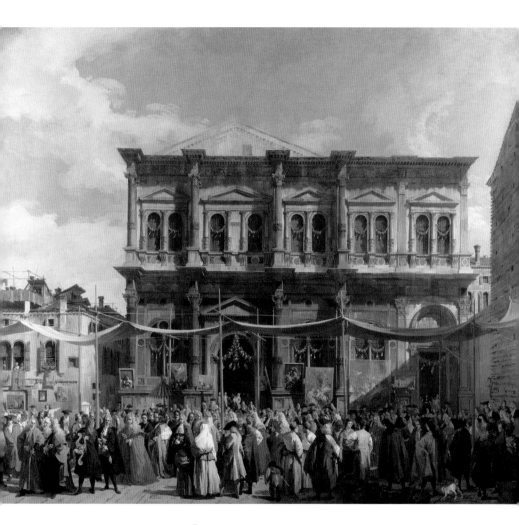

63 卡納萊托（Canaletto）[5] 在一七三五年所畫的聖洛克大會堂，描繪總督（建築物正面左方遮陽傘底下那人）在聖洛克日來訪的情景；這棟建築物三百年來幾乎沒有改變。

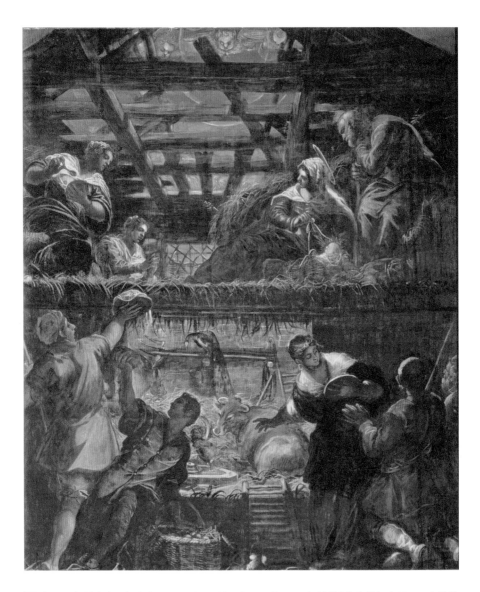

64 亭托雷多所畫的耶穌降生圖，馬利亞、約瑟和聖子在一間破破爛爛的秣草棚上層，下方是前來朝拜的牧羊人（圖右下）。畫裡充滿象徵符號，包括嬰兒臉上明亮的光芒，以及位於牛隻上方代表永生的孔雀。

Club）[1]，會裡富有成員會聚在一起討論關懷窮人事宜，但每個人背後動機自然不盡相同，有的大公無私，有的卻別有用心。當這些人身處聖洛克大會堂裡，周圍環繞的圖畫就在提醒他們慈善濟貧的責任。舉例來說，耶穌無疑是降生在貧困環境裡（母子都在秣草棚裡安身，且就算以秣草棚的標準而言，兩人所在地也是非常「普通」的秣草棚）。至於「最後晚餐」的畫面裡，畫布上最顯眼的身影是耶穌與門徒前方的兩名乞丐與一條餓狗，大概是期望著桌上會不會掉下什麼殘餚菜渣。

這些畫大部分都出自雅科波・亭托雷多（Jacopo Tintoretto，因父親是染坊工人〔tintore〕，故獲得這個綽號）[2]，他與提香（Titian）[3] 大約同時但較年輕，是威尼斯土生土長的紅人，從一五六〇到一五八〇年代之間有大約二十年受雇於弟兄會，畫了五十多幅畫作來裝飾這間集會所。這個建築物裡他最著名的作品是為了該組織理事會開會用的房間所畫，此畫寬度將近四十英尺，內容是基督被釘十字架的場景。

現在來看這幅畫的觀者反應非常不同，有的因畫面之大而驚嘆，有的因畫中細節繁瑣雜亂而感到困惑。畫評家與藝術史學家也有很多不同意見，有人專門注意畫家的技術，強調亭托雷多大膽的筆觸或光影之間的對比，也有人比較注意畫面中的情緒活動。

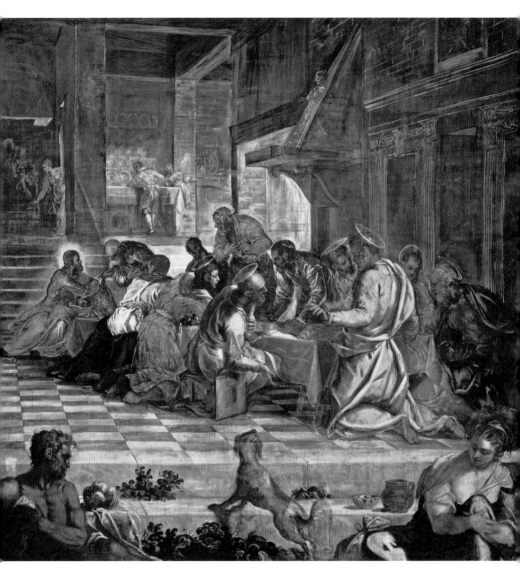

65 這幅《最後晚餐》讓觀者接近餐桌，看見耶穌與擠成一堆的使徒用餐。前方有兩名乞丐，這兩人將自己的盤壺放在臺階上等待殘羹剩飯；觀者視線必須越過這兩人，且幾乎是從他們兩人的視線看往餐桌。

十九世紀批評家與藝術導師約翰・魯斯金（John Ruskin）[4] 採用的就是後面這種觀點，他說這幅畫給他的感受無法言喻。「我必須讓這幅畫自行對觀眾施加它的意志，」他寫道，「因為它超出人們所能分析，也高於一切讚語。」畫評的風格確實一代一代在轉變，因為每一代人所注重的地方都不同，而他們觀看藝術的方式無疑地也都有所差異，但我忍不住要覺得魯斯金或許可以再努力一點。

亭托雷多在他版本的耶穌釘十字架畫作裡做了一件很重要的事，他將觀者與畫面本身的界線變得模糊。畫中某些人物身穿當代（也就是十六世紀）服裝而非聖經故事風格的外衣，且圖裡挖地、拉繩子與擺梯子的方式有的也很明顯是十六世紀的作法。更有甚者，如果你站在畫作正前方，你會覺得自己幾乎要變成圍繞在中央情景周圍的群眾之一。藝術創作題材與一般日常生活之間的分界究竟在哪裡，這是藝術家與觀看者通常都很關注的問題（舉例來說，發生在尼多斯神廟裡的阿芙洛蒂像遭性侵事件就與這問題有關）。亭托雷多擦去這條界線，以此強調出最重要的一點：耶穌被釘十字架既是發生在過去的歷史事件也是發生在當下的宗教儀式，於是時空的局限性就被打破，觀看者也被納入畫面之中。

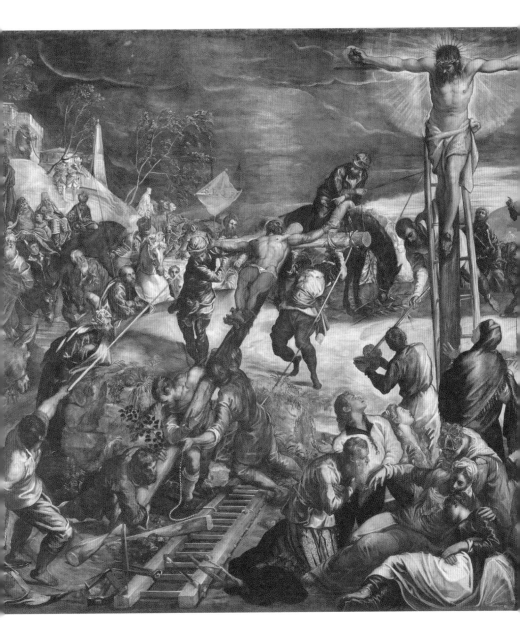

66 煥發光芒的耶穌像是整幅畫重點。依照聖經內文所述,有兩名盜賊與耶穌一起被釘十字架;左邊所謂「好盜賊」的十字架剛要被立起,右邊「壞盜賊」的十字架還平放在地上。背景裡寫著 SPQR(The Senate and People of Rome 的簡寫,意為「羅馬元老院與人民」)的旗幟宣揚羅馬威權,現在只看得到左邊的一面。

67 亭托雷多《耶穌被釘十字架》畫中細節，可見到看起來像十六世紀普通工人的人在聖經故事場景裡扮演自己的角色。

這幅畫還有另一種更具爭議性的解讀方式，而那些站在它前面滿心讚嘆的藝術愛好者常忽略這件事。亭托雷多受委託作此畫的時候，這個弟兄會正面臨困境，人們指責該組織在虛華不實的事情以及裝修房產上頭花太多錢，至於用在濟貧的經費則遠遠不夠。

畫家作畫時似乎某種程度上也在回應這個指控，當他將乞丐畫進最後晚餐的景象中，或是將弟兄會理論上應當幫助的那種人畫進耶穌釘十字架的場面，這不只是普普通通地提醒一下觀者他們慈善活動的目標而已，而是以一種估算過的方式面對批評者，為己方的目標辯護。話說回來，這整個爭議都呈現出宗教藝術的一個關鍵性問題：當你將愈多資源用在創造榮耀上帝的視覺畫面，你就愈容易被批評是關注物質超過精神、關注世間榮華超過虔誠信仰。

於是，這問題又暴露出藝術與宗教之間潛藏的一些主要斷層線，以及將神聖的世界視覺化的一些最重要的問題。打倒虛榮只是開頭而已，這些問題都指向「偶像崇拜」這個議題，或說是對圖像和偶像的崇奉敬拜態度。這是全世界都必須面對的問題，而在天主教西班牙更以一種特殊的形式出現。

活雕像？

數百年來，塞維亞（Seville）[1] 都是造像的中心，它曾經住著西班牙幾位最偉大的宗教畫家，例如：維拉斯貴茲（Velázquez）[2]、祖巴蘭（Zurbarán）[3] 與穆里羅（Murillo）[4]，而圖像至今仍在該城宗教生活中起著某種積極的作用。其中有一個藝術形象具有特殊力量，它是供奉在馬卡雷納聖殿（church of the Macarena，名稱來自塞維亞某一區的區域名）的聖母像，為了其子耶穌之死而悲泣，此像安放在此已有三百多年。

她是一尊無與倫比的藝術品，有種說法說她是十七世紀一名女性藝術家所雕，因為人們覺得只有女性才能將聖母的神情描摹得如此傳神。然而，在這之後她又不斷被錦上

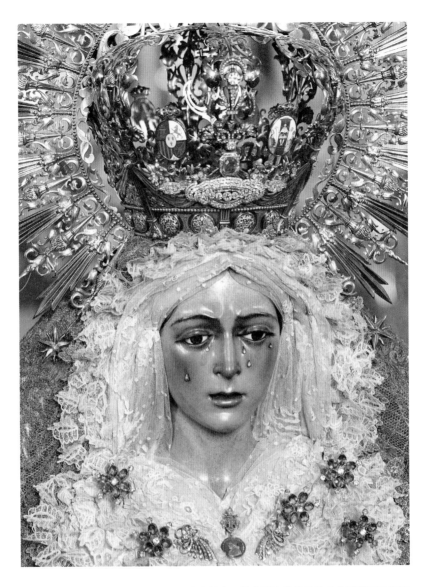

68 聖母像臉部鑲有玻璃眼淚，頭髮被她其中一件華麗複雜的蕾絲外衣遮蓋而只露出一點，衣服上所別的別針據説是一位仰慕聖母的鬥牛士所奉獻。

添花，因此就很多方面來說她都可以被視為一個仍在「加工中」的作品。華貴的金冠是後來所加，大件斗篷以及胸針也都是（據說胸針是當地某位鬥牛士明星所奉獻）。事實上，她擁有的私人衣物不僅為數甚多且造型多變，因而她時常改換不同裝扮。

這座雕像每天所得到的照料與關注乍看之下似乎有些怪異，但人們為聖像著衣並規律更衣的作法已有長久歷史，最早可追溯到古希臘。況且，說到底，這尊聖母像應當得要散發一種「人」的氣質。她在底下可能不過是個輕量機械構造，她的眼淚也只是玻璃所製，但她的頭髮卻是真髮，她的手可以活動而擺出不同姿勢，且她暴露在外的肌膚部分也是用木頭做成，因為木頭比大理石更溫暖也更有生氣。有個故事是說，她臉頰上傷痕般的痕跡是因一名憤怒的新教徒朝她丟擲酒瓶而造成。她在很多方面都被視為真人來對待，依照人對人的禮節與體貼；舉例來說，除了修女以外無人可以動手卸除她的衣服。

每當復活節來到，在這個基督教一年中最神聖的時節，這尊雕像會在「聖週五」（Good Friday）[5] 被抬到教堂門口。寶座上的它在夜間行進，而聖母在行進途中似乎有了生命，在光芒裡搖動閃爍，就像是聖母的「形象」變成了聖母的「化身」。街道兩旁群眾許多人的反應也是出乎意料的情緒化，有的淚流滿面，有的狂喜恍惚，有的興高采烈。

[69] 聖母像在一年之中大部分時間都以華貴但有些高不可攀的樣子站立於教堂祭壇上，幾乎像是被嵌在鍍金畫框裡面。

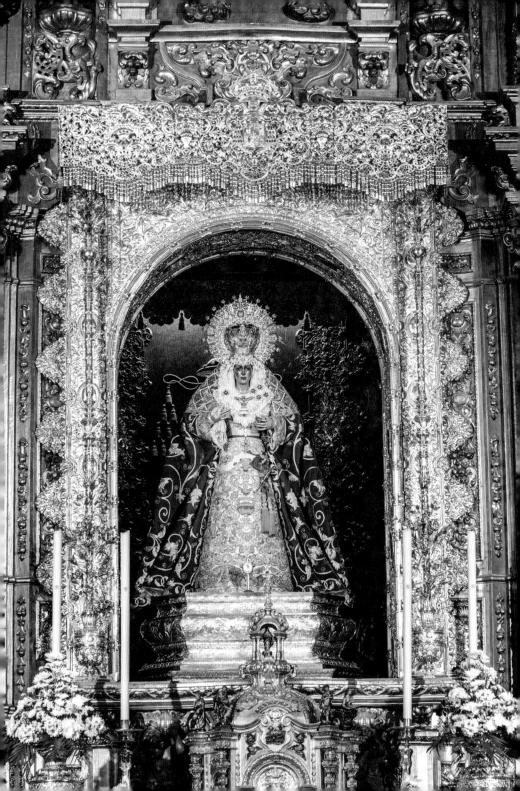

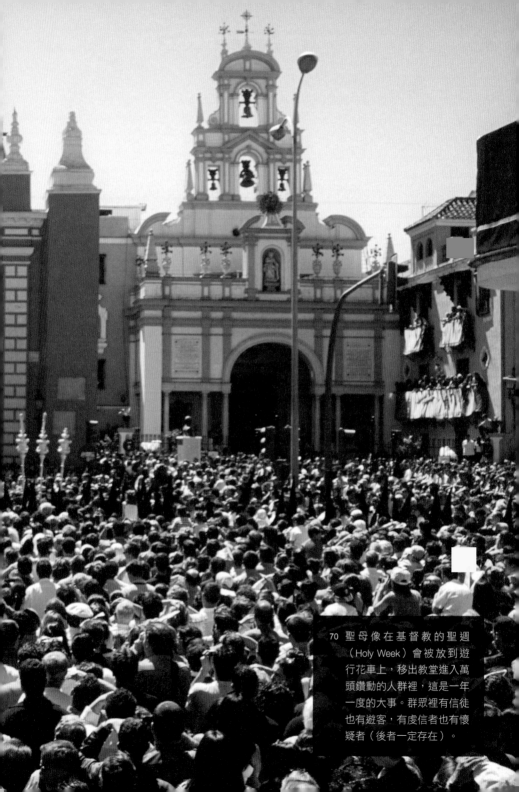

70 聖母像在基督教的聖週
（Holy Week）會被放到遊
行花車上，移出教堂進入萬
頭鑽動的人群裡，這是一年
一度的大事。群眾裡有信徒
也有遊客，有虔信者也有懷
疑者（後者一定存在）。

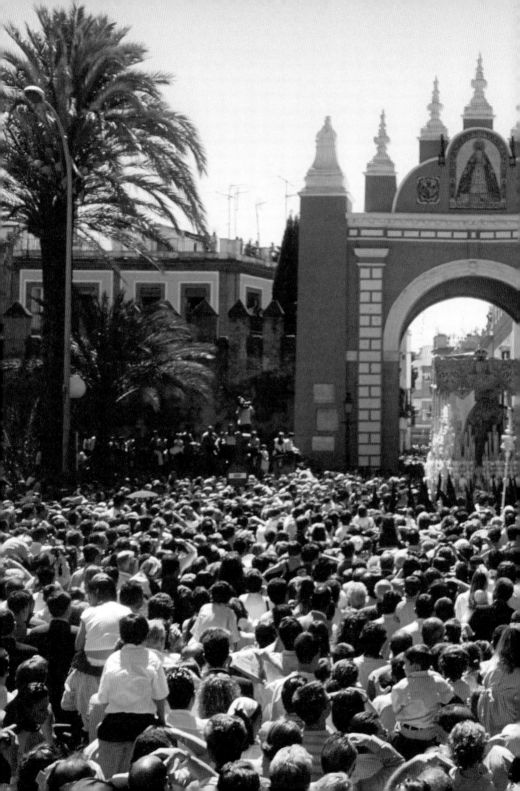

在塞維亞與西班牙其他地方，教會階層（他們一般被視為保守派）通常與這類慶典保持距離。他們承認大眾的信仰情緒值得稱許，但他們對這些事情的開銷始終有意見，就像聖洛克大會堂的華麗裝飾引發的問題一樣。對於信徒將金錢大筆挹注於這些節慶活動而非用於濟貧，天主教教士從以前就一直對這情況感到不滿，至今依然。同時，教會中某些當權者認為這有將聖像庸俗化之嫌，他們對此也十分憂心；面對這尊華服聖母像，十七世紀的教士並不將她視為聖人，反而輕蔑地將她貶作娼妓。不過，最重要的問題其實是聖母的「像」是否奪走了人們對聖母本身應有的重視。

信徒到底在信仰什麼，他們的行為又有多少程度與十誡第二誡禁止偶像崇拜的金科玉律相違背（「汝不得為自己雕刻偶像……汝不得對偶像跪拜，也不應事奉它們」，出自《欽定本聖經》6）？人們重視的難道真是超越聖像而存在的聖母馬利亞這個概念嗎？還是人們只重視聖像的本身？聖像與其原型被混淆的程度有多高？現代的天主教教士，無論是持著慈父或嚴父的態度，他們知道最重要的是要溫和提醒信徒聖像不是一切，切勿將信仰停留在聖像本身，而是要藉著聖像來接近天上世界。聖像說到底只是一尊雕像，它所代表的是某種更崇高的存在。

這就是宗教藝術裡恆久存在的基本問題，也是所有宗教都必須面對的問題。然而，就算幾乎每一種宗教信仰都認為偶像崇拜不是好事，但面對「偶像崇拜」的定義、如何對待偶像崇拜的行為，甚至是更基礎的「什麼是宗教聖像」這個問題，每個宗教都有不同答案；這些問題從我們所知道的信仰藝術問世以來就一直存在，至今依然飽受爭議。

伊斯蘭教的藝術性

伊斯坦堡城郊邊緣地帶，有一座現代世界裡最具創新性也最令人驚愕的宗教建築。

土耳其前衛建築師埃姆雷·阿羅拉特（Emre Arolat）[1] 的作品於二〇一四年完工，現身在地平線上至今不到十年，但已經吸引無數人前往。這座建築就是桑卡克拉清真寺（Sancaklar Mosque），以贊助者的名字為名。

現代主義常被視為非常世俗的藝術與建築運動，但阿羅拉特的目標是要運用現代主義的力量來表現宗教空間的本質，脫去一切不必要的事物，並使其與周遭環境融合，好像這棟建築「自然而然」就在這裡。這座清真寺在許多方面都出奇的不符合傳統，沒有圓

頂、沒有顏色，甚至相當程度破壞了禮拜儀式中的性別階級差異。男女祈禱的地方仍舊分開，但女性的位置不在男性後方，而是與男性並排。然而，這座建築在其他方面卻非常深刻的運用伊斯蘭傳統，幾乎是將一部宗教史寫進建築設計中。它的內部空間設計讓進來的人聯想到希拉山洞（Cave of Hira）[2]，那是先知穆罕默德首度獲得啟示聽聞神旨（後來寫成可蘭經）的地方（山洞結合自然景觀與人為建築，這一點的重要性也呈現在阿旃陀洞窟、或是羅馬帝國密特拉教（Mithraism）[3] 教徒為神明特別關

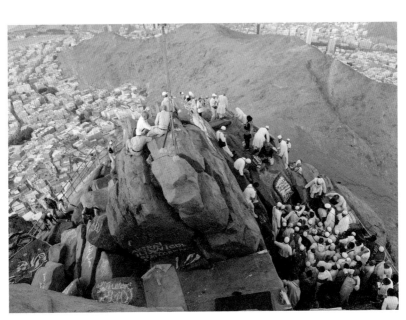

71 希拉山洞的遊客。山洞位於現在沙烏地阿拉伯境內鄰近麥加的光明山上，是先知穆罕默德冥思與他從天使處接受神旨的地方。

建的地下神廟或洞窟裡面）。

另一方面，它也符合今日許多人對伊斯蘭教的一個刻板印象，那就是伊斯蘭教絕對沒有宗教藝術，其教義不僅禁止製作神像，甚至禁止製作動物的形象，因為只有上帝能夠創造萬物。桑卡克拉清真寺裡唯一的人造圖像內容是一句可蘭經經文「心中常懷你主」，以精美的書法字體刻出來，彷彿是說人們來此應當是為了見到上帝話語，並帶著這話語語離去。

問題在於，伊斯蘭教絕對不是一種沒有宗教藝術的宗教。在整個伊斯蘭教的歷史裡，關於生物圖像或甚至是上帝形象的問題，我們其實都找不到一個不受爭議的定位；某些支派裡甚至偶爾會出現先知穆罕默德的畫像，且據說早期穆斯林旅人會因外國人向他們展示穆罕默德像而感動不已（雖然嚴格來說此事都發生在穆斯林領地之外）。更概括的來說，中古時期的伊斯蘭世界可

72 桑卡克拉清真寺在地表上唯一清楚可見的特徵是它唯一一座不加裝飾的宣禮塔，建築物其餘部分都與地景融為一體，幾乎像是自然生成。

是孕生過諸多複雜的論辯，主題包括美學、美的性質、人眼的光學原理以及人對自然世界的感官體驗，而這些又引伸出一整套精采紛呈的故事與寓言，呈現伊斯蘭教自己與自己討論著藝術家角色定位與圖像的功用意義。這些故事中最富意涵的一個將我們帶進穆罕默德的家居生活。

故事是這樣的，穆罕默德某一天回家，發現他的妻子愛夏（Aisha）[4] 買了一幅掛毯，毯子的花樣設計裡含有動物圖樣，且愛夏已經把它懸掛起來。先知非常憤怒，氣得連門都不願進，因為只有上帝才能創造動物，織毯的藝術家無

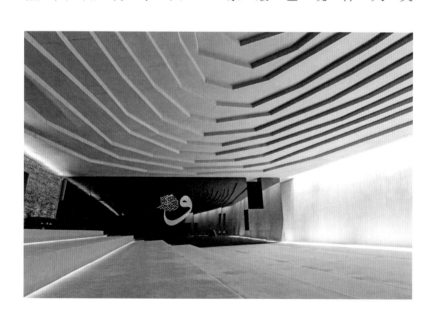

73 清真寺內部很明顯是以山洞為設計主題，室內唯一裝飾是一幅顯眼的書法字：「心中常懷你主」。

此資格。愛夏於是將掛毯取下，但她並未將這布料直接丟棄，而是把它剪開做成椅套，而依照故事內容看來這樣就不成問題了。

這篇故事極佳的闡釋了「可接受」與「不可接受」之間的界線，能因圖像的功能與布置方法而變動，但若要了解伊斯蘭文化中圖像的定義與其所扮演的角色，則我們最必須關注的是藝術與書寫文字之間的分界。書法，也就是「寫出美麗文字」的藝術，從七世紀穆罕默德獲得上帝話語啟示的那一刻，就成為伊斯蘭教自我定義的核心成分，因為它是這些話語之所以成文、傳播與展示的憑藉。精緻的書寫工藝是伊斯蘭教與其他許多宗教極大的不同點，同時這也讓人思考究竟構成「藝術形式」的內涵是什麼；桑卡克拉清真寺裡簡潔的一句話是這樣，伊斯坦堡市中心藍色清真寺裡舉世無雙的華麗書法也是這樣。

藍色清真寺是十七世紀早期鄂圖曼蘇丹艾哈邁德（Ahmed） [5] 下令建造，目標是要在大小規模與富麗堂皇的程度上都超越城裡其他所有清真寺（或許是統治者想要以此壯大聲勢，來掩蓋自己不那麼光彩的軍事紀錄）。幾位現代建築批評家認為這座建築物弄得有點過度了，但艾哈邁德同時代的某個人卻用了極富軍事色彩的比喻，稱藍色清真寺是「整個清真寺大軍的指揮官」。今日的信徒、朝聖者與觀光客似乎很同意這個說法，每年依舊有

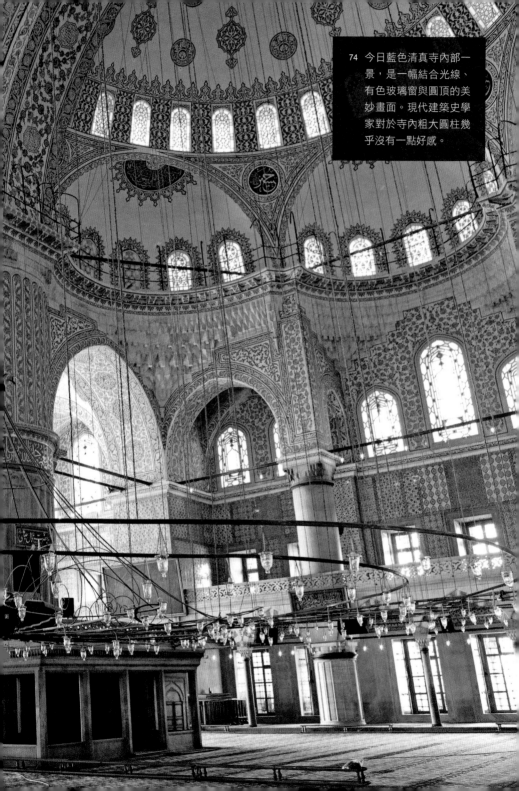

74 今日藍色清真寺內部一景，是一幅結合光線、有色玻璃窗與圓頂的美妙畫面。現代建築史學家對於寺內粗大圓柱幾乎沒有一點好感。

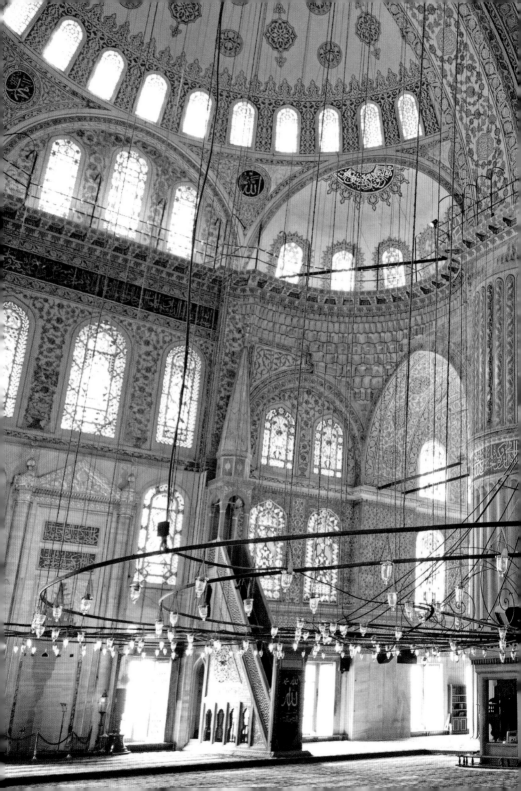

千百萬人來訪此地，飽覽大小圓頂完美的平衡構造，以及閃亮奪目的光芒與顏色。這裡沒有任何動物的圖案，但牆上充滿生氣勃勃的裝飾花紋，植物與花卉在磁磚鮮豔釉色裡交織著。同時，我們可以看見伊斯蘭世界裡所能找到的一些最華麗的書法藝術實例也被安排在整個裝飾設計裡，好似整座清真寺就是被蓋成一間收藏伊斯蘭經文的偉大圖書館；

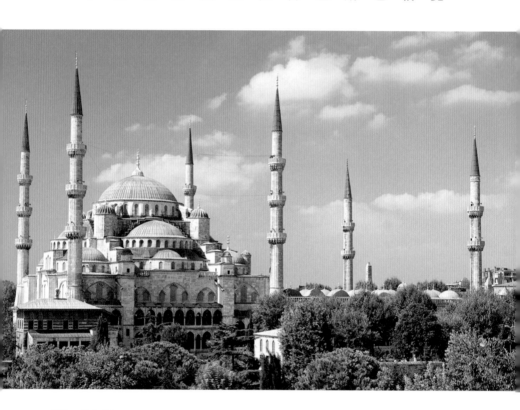

75 現代伊斯坦堡天際線裡的藍色清真寺，這座清真寺自命為舉世無雙的態度可見於它的六座宣禮塔，這是其他清真寺少有的數量。

無論就哪一方面而言，書寫的力量在此都被發揮到最高點。

當你走進這棟建築，門上方就展示著一句經文來提醒你將要見到不同凡響的事物，提醒你正通過天堂之門。這只是整座清真寺裡一系列提示語句之一，這些語句通常是節錄的可蘭經經文，以美麗的字體書寫出來，內容是在引導信徒的思想，為他們詮釋眼前所見。如果你抬頭望進主圓頂，就會被提醒說是阿拉在支撐天地；當你終於離開建築物，從庭院的門走出來，回到你日常生活的世界，你又會看到另一條訊息，內容基本是說你在寺內獲得淨化，之後你應當藉由禱告來維持自己的純潔。這就像是一套成文的導覽公式，教你如何體會這座建築的意義，也教你如何觀看這座建築。

然而，對於那些從古到今在這裡做禮拜的人們，這些書法又會起到另一種功用，它們的角色顯然不只是某種使用者手冊而已。在歷史上大部分時間裡，參訪這座清真寺的人大部分都看不懂這些寫在牆上的字。現代觀光客讚嘆這座宏偉建築的同時，他們之中能讀阿拉伯文的人大概不多；回到史上較早的時代，大多數走進這裡祈禱的信徒也都是文盲。就算是那些識字的人，牆上大部分文字的位置也太高，讓他們用肉眼實在難以看清，同時書法字體那漂亮精緻的花樣與格式也更增閱讀的困難度。不過，要體悟到精

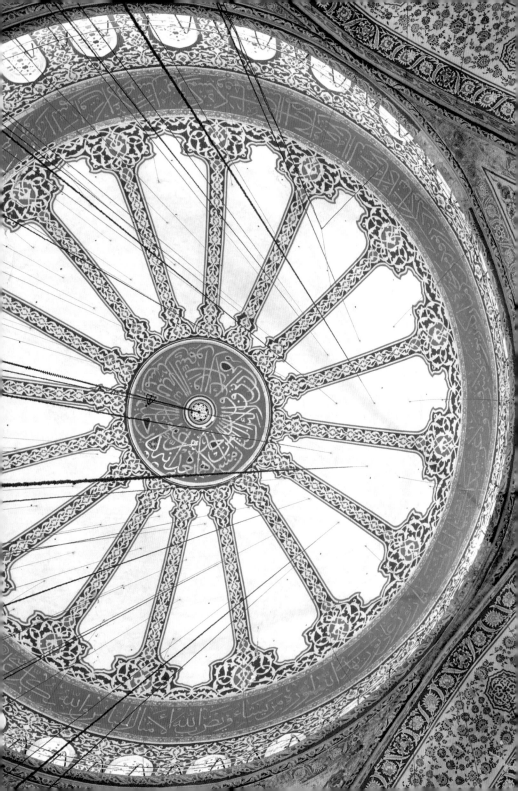

義所在，其實並不真的需要閱讀能力。

文字寫出來未必就是要給人讀，它能以象徵性大於實用性的其他方式來發揮功效。

伊斯蘭書法就是將神聖天界以視覺可見的形式表現出來的一種作法，差別只在於使用的不是人像而已。上帝以祂的「話語」呈現，我們在書寫藝術裡看見的就是上帝。某些伊斯蘭學者將這些書法譬喻為清真寺肌膚上的刺青（如果你有心如此，它們確實能傳達某些特定意義，但它們本身就已經是強而有力的視覺符號）。又或者像是一位現代書法家所下的結論，此人更直接地從宗教角度出發，說文字是「一種賜福的形式，只要看著它們你就能獲得一些賜福」。更明白的說，在伊斯蘭教內部所有關於圖像創作的辯論所構成的背景裡，以及在表面上看來簡單嚴格的禁令背後，書法卻能逐漸演化來重新為「上帝形象」加以定義，將文字轉化為聖像。

聖經故事

伊斯蘭教在許多方面都將文字藝術用出獨一無二的特質，但它絕非唯一一個使用書寫文字來為「如何呈現神聖天界」這個問題變通出一條路的宗教。舉例而言，基督教聖經裡說：「上帝是言（God is the word）」，猶太教藝術家也有時會善用文字與圖像之間的重疊處，更進一步消弭兩者界線。有一部非常獨特的猶太教聖經是呈現此事最生動也最動人的例子，這部經書的抄寫與繪畫都是在十五世紀的西班牙完成，如今它則是牛津大學博德利圖書館（Bodleian Library）的珍藏品之一，被稱為「肯尼科特聖經」（Kennicott Bible，得名自設法為牛津取得該書的十八世紀圖書館員之名）。

וּבַתְּךָ וּמֶה־תַּעֲשֶׂה וְיָתְבַחַת
תַּצְלִיתֶךָ וְאֶת־שְׁלָמֶיךָ אֶת־צֹאנְךָ
דֶּרֶךְ בְּכָל־הַמָּקוֹם אֲשֶׁר אַזְכִּיר אֶת־
וּבָאתִי אֵלֶיךָ וּבֵרַכְתִּיךָ וְאִם־מִזְבַּח
תַּעֲשֶׂה־לִּי לֹא־תִבְנֶה אֶתְהֶן גָּזִית
הֵנַפְתָּ עָלֶיהָ וַתְּחַלְלֶהָ וְלֹא־תַעֲלֶה
עַל־מִזְבְּחִי אֲשֶׁר לֹא־תִגָּלֶה
עָלָיו׃
הַמִּשְׁפָּטִים אֲשֶׁר תָּשִׂים לִפְנֵיהֶם׃
הַעֲבֹד עִבְרִי שֵׁשׁ שָׁנִים יַעֲבֹד
תִּצֵא לַחָפְשִׁי חִנָּם׃ אִם־בְּגַפּוֹ
פֵי יֵצֵא אִם־בַּעַל אִשָּׁה הוּא
וְאִשְׁתּוֹ עִמּוֹ׃ אִם־אֲדֹנָיו יִתֶּן־לוֹ
יָלְדָה־לוֹ בָנִים אוֹ בָנוֹת הָאִשָּׁה
תִהְיֶה לַאדֹנֶיהָ וְהוּא יֵצֵא בְגַפּוֹ׃
מֹר יֹאמַר הָעֶבֶד אָהַבְתִּי אֶת־אֲדֹנִי
שְׁתִּי וְאֶת־בָּנַי לֹא אֵצֵא חָפְשִׁי׃

77 肯尼科特聖經裡一對人物像，與同頁的十誡第二誡文字顯得頗為不搭配。

肯尼科特聖經裡有大量精美插圖。數百年來猶太教與基督教內部都對摩西十誡第二誡的意思有所爭議，爭議點在於究竟怎樣才算「違誡」？是「製作偶像」還是「崇拜偶像」？況且說到底，就像我們在塞維亞所見，使用聖像、欣賞聖像與崇拜聖像之間的分界點究竟在哪裡？不過，除非這

78 圖中是希伯來聖經裡所描述的「巨魚」（英文版本常翻譯成「鯨魚」）張口吞下先知約拿。依據聖經故事，這條魚實際上救了約拿一命（約拿當時因為違背上帝命令而從船上拋入海中），牠不久之後就又將約拿吐出來，讓他繼續執行上帝指示的工作。

本聖經的設計裡被弄出了駭人的自相矛盾之處，或是設計者本身以嘲弄宗教誡律為樂，否則這二人在創作這本聖經時，並不認為摩西律法禁止使用各式各樣的華麗繁複圖像來裝飾聖經經文。就連寫著十誡中第二誡的那頁上頭都有一對小人物，看起來似乎是露著胖胖的光屁股。整本書的文字周圍，甚至是文字之間都點綴著跳舞般的猶太教符號與聖經故事圖畫（包括一張占滿整頁的華美米諾拉〔menorah〕[1]，以及一幅描繪約拿進入鯨魚口的圖畫，畫中這位約拿看來出奇的認命）。

話說回來，這本聖經之所以價值不菲，是因為它是西班牙十五世紀歷史中一段短暫時期的產物，那時候猶太教、伊斯蘭教與基督教的藝術傳統以一種實實在在具有生產力的方式聚合在一起。宗教並非總像我們想像的那麼彼此隔絕，它們會互相接觸來往、互相影響，不僅在教義上是如此，在藝術表現上也是如此。製作此書的藝術家幾乎像是在頌讚西班牙中古晚期的文化混雜以及藝術上的融合現象，書中某一頁的漂亮圖繪怎麼看都像是伊斯蘭世界的地毯設計，這圖樣的原型也一定來自於某種伊斯蘭文化的作品；然而這圖畫周遭卻圍繞著細小如蟻的手抄經文（這東西的專有名詞叫做「微型書法」，又稱「微書」），乃是猶太教獨有的傳統。翻到另一頁，插圖畫的是聖經裡的大衛王，但其形

式風格都明顯是以歐洲紙牌圖案為基礎。

畫出這些插圖的藝術家自豪地在書末用一整頁簽下自己的名字，「我，約瑟夫・伊本・哈伊姆（Joseph Ibn Hayyim），裝飾並完成此書。」製作猶太教聖經的藝術家並不常留下簽名，而那些有簽名的一般都不會用這種占滿一整頁的方式，用的也不會是如左圖這種大號希伯來字母，且這些字母還是畫成人類與動物的造型，有的赤裸、有的穿衣。此處簽名的每一個字母都是把男性或女性的軀體模樣扭曲成適當形狀，或是將人類與鳥獸的軀體合一（有一隻紋魚的尾巴上舉著一顆男性的頭，還有隻鳥用牠兇惡的喙猛啄一對不害

79 右圖中的「微書」（位於圖樣中白色的地方）實在太過微小，觀者幾乎無法辨識出那是文字，更不可能去閱讀它。

80 上圖的大衛王坐在黃金寶座上，圖案設計與當時西班牙遊戲紙牌中的「國王牌」非常相像。

躁祖露的屁股），猶太教的大膽挑戰精神在此展現得淋漓盡致。像約瑟夫這種藝術家，就算是到了作品最末尾也不願收斂他自己或自己的藝術才華。

再說，這一頁所展現的遠不只是個人名而已，約瑟夫用他獨有的幽默方式指出關於圖像本質的幾個重要問題，這些以文字與圖像為中心的議題呈現出許多宗教之間的不同點。此外，他不只是把自己寫進這部他精工繪製的聖經裡，還四兩撥千斤的告訴我們這些爭議其實都能解決，畢竟在他手裡，書寫文字與人體形象已經合而為一。

如果故事能在這裡畫上句點那就好了，但真正的結局卻是何其椎心。一四九二年，約瑟夫意氣風發的完成這部作品之後不到二十年，天主教徒發動一場種族清洗運動，將猶太人驅逐出西班牙。這本倖存的聖經不僅見證過文化融合，也見證過宗教戰爭的恐怖現實。我們現在就要將主題轉向戰爭與衝突（包括宗教之內與宗教之間的），而這些衝突的中心常是圍繞著圖像所展開的競爭。

81 肯尼科特聖經最末是藝術家簽名，每個字母都以各種人或動物的造型構成，人物有的赤裸、有的穿衣，既富奇想風格又幾乎有種寫實。

戰爭的傷痕

「破除偶像運動」的原文 Iconoclasm 來自希臘文中「破除偶像」的說法，此事作為基督教的主要元素已有數百年，毀壞宗教藝術的行為幾乎是與欣賞或崇拜宗教藝術的行為一同存在。要對偶像崇拜一事表達遺憾很容易，但要就「偶像崇拜」的定義達成共識可就難得多，正如馬卡雷納聖殿中那尊聖母像所引發的不安一樣。然而，除了那個拿瓶子砸聖像的新教徒以外（假使這故事是真的），過去似乎不曾發生過對馬卡雷納聖母像暴力相向的抗議行動。在整部基督教歷史裡，在馬卡雷納以外的地方與其他的時期，「崇拜聖像」與「破壞聖像」的兩派人馬不斷發生激烈衝突。這些衝突各自有其特定的導火線、歷

史脈絡、敘事內容與主要人物，但它們都有一些共通而顯著的常見主題。

在這斷斷續續的過程中，有一段衝突最白熱化的時期，我們必須回到八世紀去看。聖維塔教堂的建築就是早期基督教神學爭議的產物，但此時距離那時已經又過兩百年。這段時期的起點是西元七二六年，地點是拜占庭帝國首都（現在的伊斯坦堡），從皇帝親口下令將皇宮正面的基督像移除（歷史上是這麼說的）這一刻開始。關於圖像角色的爭論長久以來都存在，但為何會在此時以這麼激烈的方式爆發出來，這點我們始終無法解釋（這是不是皇帝試圖控制教會的手段之一？或者是不是受到伊斯蘭教的影響？）。不論原因為何，在後人眼中這一幅畫像遭取下一事，代表著官方開始對所有種類聖像下禁令，包括繪畫、雕刻、馬賽克，這道禁令延續超過百年，執行狀況時鬆時緊。

最後「崇拜聖像」的一派人馬終於獲勝，從他們立場所表達的許多論點至今仍然為人所沿用。他們為使用聖像一事辯護的立論簡明清晰：聖像是非常有效的教材，幫助信徒學習教會所教導的教義；且聖像能讓信徒比較真實的感覺到「神聖性」。人們傳說著破壞偶像者的駭人聽聞惡劣行徑，有的甚至誇張的說，這些摧毀耶穌聖像的人邪惡程度僅次於當年將耶穌釘死的人。我們聽不太到身為失敗者的偶像破除運動者的說法，這是歷史

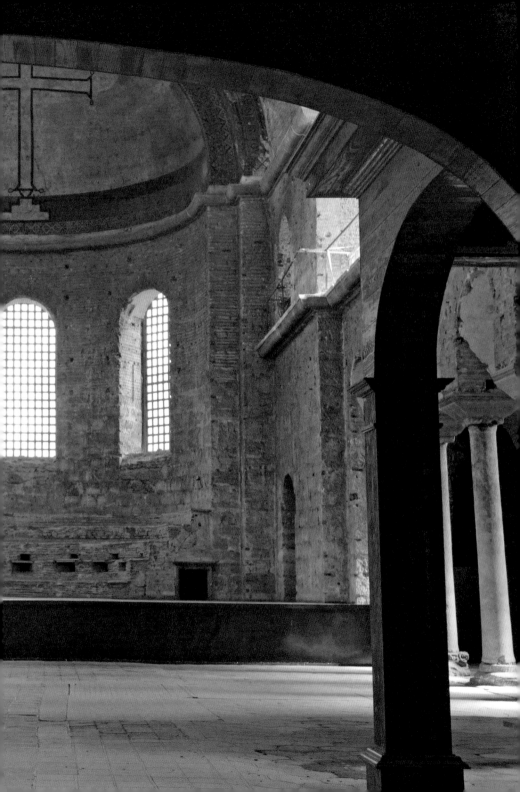

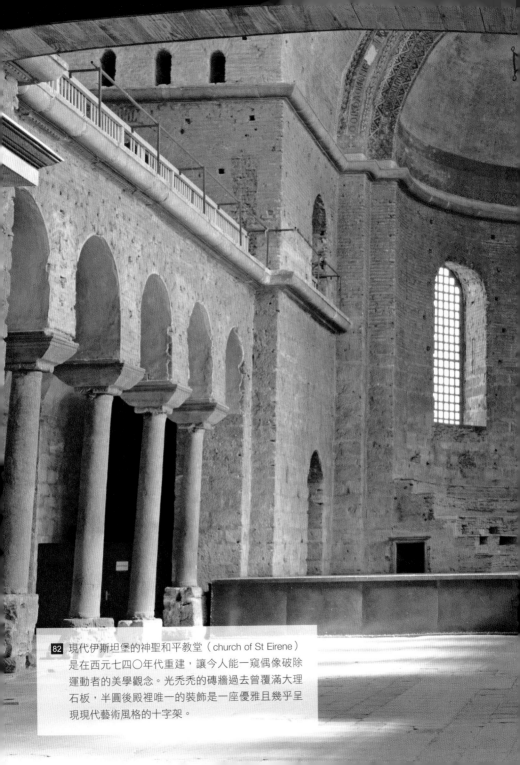

82 現代伊斯坦堡的神聖和平教堂（church of St Eirene）
是在西元七四〇年代重建，讓今人能一窺偶像破除
運動者的美學觀念。光禿禿的磚牆過去曾覆滿大理
石板，半圓後殿裡唯一的裝飾是一座優雅且幾乎呈
現現代藝術風格的十字架。

的常態，但我們還能八九不離十的猜測他們曾提出什麼樣的論據（十誡第二誡是個想當然耳的答案）。伊斯坦堡有一座倖存下來的教堂，在我看來有種莊嚴的優雅，但除它之外我們對於偶像破除運動時期所偏好的信仰環境風格幾乎一無所知，而這場運動所帶來的傷害也只留下非常稀少的痕跡。

數千里之外，經過將近千年時光，在一個截然不同的背景脈絡底下，我們有機會能較清楚的一睹另一群基督教偶像破除運動者所做的事，以及這些事情的複雜性。這是基督教新教徒與天主教徒之間無數衝突中的一個單元，戰場在十六到十七世紀的英格蘭。這些衝突包含了神學教義與政治鬥爭各種層面的問題，而聖像不僅是這裡面一個主要的敏感課題，也是對戰雙方標誌敵我所用的一個重要象徵符號。英格蘭各地的教堂與主教座堂裡仍留著當年傷疤，掌權的新教徒將「偶像崇拜的迷信之物」和其他與天主教有關的「放縱」表現盡皆摧毀或移走。東英格蘭芬斯平原（Fens，意指泥炭沼澤平原）的地標所帶的傷痕特別具有故事性：伊利主教座堂（Ely Cathedral）後來修復了大部分，至今仍是中古時代哥德式建築的珍寶。它那深而長的中殿令人一見難忘，華美雕刻至今仍展現中古顏色，至於頂上高處那美輪美奐的八角形燈籠式穹頂天窗更幾乎像是通往天堂。然

而，在這宗教分裂的亂世裡，伊利的光輝卻成為英格蘭最鐵石心腸的新教改革者手下犧牲品。

一六四四年一月九日，當時的伊利總督奧立佛‧克倫威爾（Oliver Cromwell）[1] 趾高氣昂踏入伊利主教座堂，展開英國宗教內戰史上最被神話化的一場事件，事件內容可能已被加油添醋不少。今日伊利一派平和的風情可能讓人難以想像當年情景，但故事是這樣說的，那時主教正在主持晚禱，克倫威爾直接走向他，要他放下手中那本天主教版本的祈禱書，同時讓正在唱歌的唱詩班噤聲（這是「把音樂關了」的一刻）。據說，之後幾天，克倫威爾主動鼓勵（或至少完全不阻止）他部下士兵破壞教堂的建築結構、聖像與窗玻璃；當軍士通過聖器室與修道院時，他們把整個地方都砸爛了。

克倫威爾這舉動只是針對伊利聖像的長期對抗行動其中一戰。新教改革者認為這些聖像絕對都該消失，因為它們是天主教迷信的產物，會使人分心不注意上帝的純粹話語。這場影響範圍極廣的毀滅活動在聖母禮拜堂（Lady Chapel，伊利主教座堂中獻給聖母馬利亞的禮拜堂）留下最清楚的證據，事情發生在克倫威爾之前數十年，當時這裡曾出現過許多不同的偶像破除運動，而它們的目標也各自不同。原本的彩繪玻璃窗是受害

者之一，但聖人、帝王與
先知的雕刻像也是偶像破
除運動者的攻擊對象，還
包括描繪聖母生平事蹟的
畫面。有時候整座雕像會
被拆掉，但通常被損壞的
只是頭部與手部，留下軀
體在原位。破壞者的目的
似乎是要毀去雕像上看起
來最能賦予偶像生命感的
部分，或是那些信徒最注
意、最會去接觸的部分。

這不是一系列掠奪破壞行
動中不經意的行為，而是

84 破壞伊利主教座堂的人通常讓雕像大部分保留在原地，去除頭部或其他特別具有
意義的身體部位，極少有將整座雕像摧毀的例子。

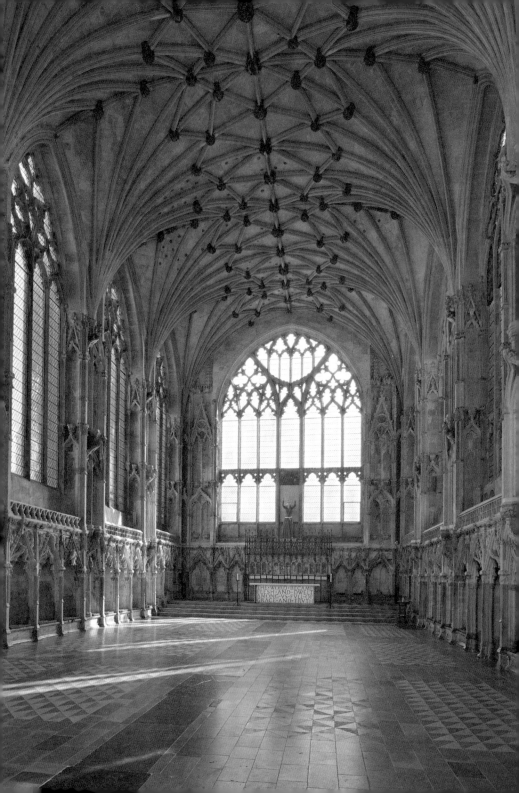

一場有目標，甚至可說是經過深思熟慮的摧毀計畫，而它發生的背景就是關於宗教聖像力量與潛在危險性的辯論。

不論是早期基督教徒破壞異教神祇臉部的行為、塔利班政權（Taliban）[2] 毀壞巴米揚（Bamiyan）[3] 大佛的作為、或是最近伊斯蘭國（ISIS）[4] 毀壞帕米拉（Palmyra）[5] 某些羅馬時代遺跡的新聞，偶像破除運動所導致的結果都常讓人悲歡不已，這很可以理解。我們為了那些被摧毀的事物永遠消失而感到惋惜，也對過程中無辜人士常遭受的暴力對待感到遺憾。確實，我們現在的反應通常與崇拜聖像者雷同，這派人士描述偶像破除運動者的所作所為時，比較節制的會說那是不經思考的暴力，比較激烈的就說那是充滿惡意的殘暴行為；事情有時確實如此，但真相常常遠比這複雜。發生在伊利的事件告訴我們還有另一種審視這些歷史的方式，這裡大部分缺頭缺手的雕像都沒有被徹底消滅，卻幾乎像是被改造成另一種不同而獨特的聖像造型。這些聖像昂然站立，帶著傷殘的疤痕，成為描寫宗教衝突的視覺敘事。

然而，這場帶有藝術意義的破壞之舉卻無心插柳造成更進一步的後果，而這又再一次取決於我們用怎樣的角度去觀看。無論我們在這些關於偶像崇拜與聖像的基本神學辯

85 偶像破除運動者將伊利聖母禮拜堂的美完全改換，但這未必是件壞事，我們現在看到的這處寬敞明亮空間就是證明。

論中既定立場是什麼，我們在此看到的都不只是人禍後的一片荒涼而已。我們甚至可以說，聖母禮拜堂的牆面過去曾擠滿聖人、帝王與先知的雕像，當這個空間從這些東西中解放出來，只留下無色透明的窗玻璃，整間禮拜堂就化為另一種美的展現。以目前的情況來看，聖母禮拜堂是極具美感而賞心悅目的一處地方，這裡不僅明亮空闊，且奇蹟般地混合了簡單肅穆與華麗裝飾，在毀滅與創造之間取得微妙平衡，而這都得歸功於偶像破除運動者。

印度形象，伊斯蘭風格

當我們訴說偶像破除運動在藝術史上留下的故事時，我們常看不見那些似是而非的部分（如前章結尾所述），但這類事情卻在另一場完全不同的宗教衝突裡，造成另一個令人著迷的例子，這場衝突雙方分別是十二世紀擴張中的伊斯蘭世界，以及印度次大陸上的印度教傳統。

十二世紀末，來自阿富汗的穆斯林軍隊入侵北印度，而所有史料都呈現他們對自己所見所聞感到駭異。北印度是印度教的故鄉，那裡的人信仰的不是一神而是多神，某些紀錄說印度教有千百萬神明。更可怕的是，印度各地的藝術家全在日以繼夜忙碌著不斷

生產一尊又一尊偶像，這些偶像在印度教信仰中扮演極其重要的角色。早從十世紀開始，穆斯林作家就常說印度是一片偶像崇拜走火入魔之地，甚至說那裡是（他們定義下的）偶像的發源地。有個故事說，這些神像之所以出現在世界上其他地方，都是因為諾亞的洪水把它們從印度沖走。既然如此，此時伊斯蘭教與這些偶像面對面，他們要怎麼處理？

大量傳回穆斯林世界的故事都在說這些入侵者如何砸爛偶像、摧毀印度教神廟，但事實上這場宗教接觸的歷史有不少微妙的地方，且伊斯蘭教對此事以及在其他時候的反應也充滿微妙之處。他們對這情況當然心懷厭惡，但也有人對印度神像，以及印度在偶像崇拜歷史中的定位感到好奇，想要一探究竟。某些印度神像在伊斯蘭世界裡流傳，被視為美術珍品與收藏品。另一個故事則饒富深意，說伊斯蘭教征服西西里島時獲得一批金像，這些雕像沒有被摧毀，反而被穆斯林運回印度，簡直像是被遣送回國一樣。這類微妙情況的一個最佳例子可見於德里（Delhi）1 的第一座清真寺「全能伊斯蘭清真寺」（Quwwat-ul-Islam Mosque）。

這座清真寺建於一一九〇年代，過去曾被讚譽為世上最宏偉的清真寺。一座座巨大

拱門構成壯觀的入口，一座高聳入雲的宣禮塔昭告天下：伊斯蘭教是人間唯一的真信仰，還有一道設計精美的柱廊環繞中庭。我們很容易把這裡想像成崇拜偶像的印度教世界中一座伊斯蘭教孤島，是穆斯林為自己所建造的清淨聖域；但其實在這整座建築物裡，印度教世界並非如人們所以為的那麼遙遠。

早期印度建築與雕像的各種元素被加以重新利用，融入這座清真寺的建築結構中，裡面的人物像通常臉部遭到毀壞。此舉目的之一想必是要宣示伊斯蘭教已經征服此地，並展現他們如何將印度教的「偶像」至少是加以「去偶像化」

86 這是原本的印度教元素被納入後來的伊斯蘭教建築物之一例，人像的關鍵部位被整個毀容，但仍看得出人像的本質，這跟發生在伊利的情況一樣。

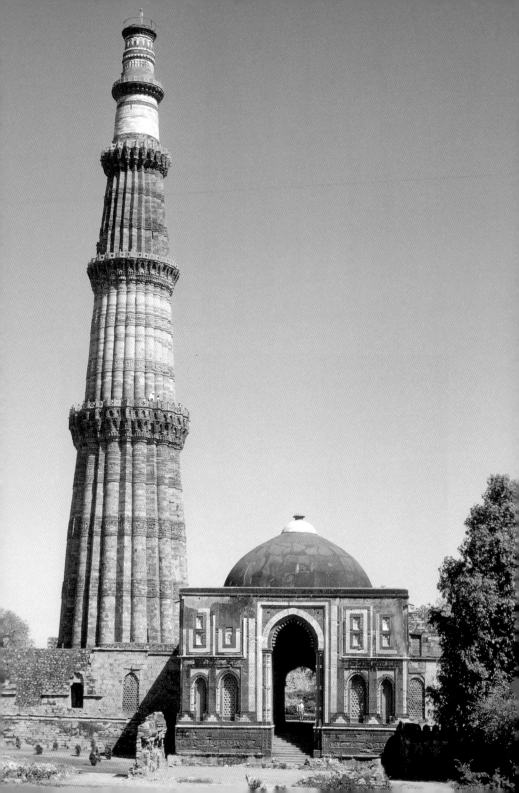

（這與基督教聖維塔教堂中使用異教建築建材的勝利者態度無甚不同）。然而，如果更仔細看，我們卻會驚訝的發現，就算這些人像沒了臉，它們的外觀仍某種程度保存了「人」的特質。建造新清真寺的人頗為一貫的選擇將這些再利用建材的人像以正確方向擺放，這簡單的事實呈現他們對人體與人體形像所持的尊重態度。換句話說，這裡既有斷裂性也有延續性。有不少跡象顯示，被雇來為這座清真寺施工的工匠其中某些是在印度教傳統下學習，這些人自己很可能就是印度教徒。同時，儘管伊斯蘭教譴責人像的存在，但這座建築卻也洩露出一絲對人像本身的欣賞。就像伊利主教座堂一樣，這裡所呈現的是：就算是在最嚴格執行破除偶像的例子裡，藝術也能持續存在，且與信仰難分難解。

全能伊斯蘭清真寺建築群中的宣禮塔動工於一一九〇年代，在十三世紀繼續增建。

文明中的信仰

我想在本書結尾回到古代世界，回到西方世界一個最著名的宗教場所，這裡是天底下最富麗堂皇、最多姿多彩也最充滿力量的聖地之一，更是宗教聖像的太虛幻境：雅典衛城。今天我們要能出現這種感覺並不容易，我們現在踏過的這片飛砂、荒涼且滑腳的地面與任何宗教上的偶像破除運動都無關，它反而是十九世紀考古學家的傑作；這些人為了能挖到這處遺址的最底下，因此將地表上所有東西都清乾淨，只留下一兩個東西來紀念西元前五世紀古典時期的雅典榮光。話說回來，這裡在兩千五百年前是視覺與想像力的盛筵，充滿了神明、神明的故事、與神明有緣的人、神明的所有物，以及神明的雕

像。過去人們會說，那些天上的神啊，祂們以前都曾踏足這片地方。至今你還能看到相傳某位神明曾坐下歇息的那塊岩石，或是海神波塞頓（Poseidon）將三叉戟插入地面之處。放眼四顧，處處都是獻給神明的供品、用來獻祭的祭壇，以及奉神的廟宇。

至於我們應當如何呈現神明形象、什麼樣的神像才能「傳真」，古代來這裡的人對於這些問題一定充滿爭議。這些異教神明如今在我們眼中是非常陌生的一群，有內容詳細的神話故事敘述他們個人之間的爭吵，以及他們莽撞或惡意干預凡人生活的經過。不過，那段充滿活力的傳統，它的風味仍被古典文學保存下來；古希臘時代關於人間形象怎樣表現天上神明的這場爭議，能讓我們聯想起後世許多更為人所熟悉的教義紛爭。

西元前六世紀的著名哲學家色諾芬（Xenophanes）[1] 出身於今日土耳其西岸地區，他對這整個「以人像為神像」的想法提出挑戰；他說：如果牛馬能畫畫能雕刻，牠們也會畫出刻出長得像牛像馬的神像。此外，也有人說最佳的神像型態不是人手所造，而是天然形成，這些很可能是神明賜給人的禮物。有個有意思的故事說一群萊斯沃斯島（island of Lesbos）[2] 的漁夫漁網裡撈到一塊漂流木，上面的紋路彷彿是張人臉，於是他們去德爾菲（Delphi）[3] 請示神諭，神諭告訴他們那是戴奧尼索斯（這塊木頭最後成為萊斯沃斯島信

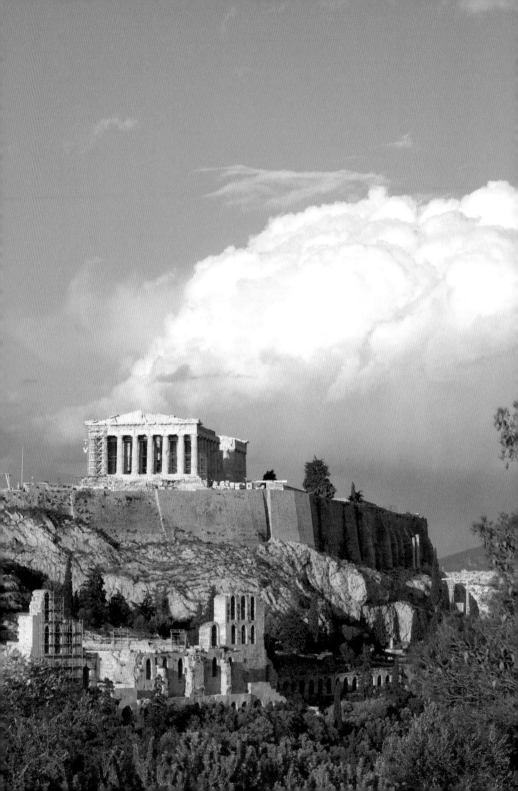

雅典衛城最醒目的建築物就是西元前五世紀建造的
帕德嫩神廟，堂皇氣派的大門位於左側。這張照
片呈現的是一處經過「清潔」的遺跡，十九世紀與
二十世紀早期考古學家已將大部分後來添加的結構
清除掉，留下一座光溜溜的古典文化神殿。

仰的聖物，島民還用青銅做一尊複製品送到德爾菲）。同樣的，雅典衛城本身也有一尊雅典娜女神的古老神像，古典作家說那其實就是一塊橄欖木塊，某些人相信它是神奇的從天堂掉落地上；這尊神像供奉在現在人們所稱的厄瑞克忒翁神殿（Erechtheion）裡。

然而，這裡最有名的雕像與天然木塊完全不同，它是一尊雅典娜的巨型雕像，以黃金和象牙製成，上面裝飾極盡奢華，且全然是人的形象（這雕像數百年前就遭毀壞，原因可能是一場大火），是雅典衛城最壯麗的神廟所供奉的主神。帕德嫩神廟（Parthenon，希臘文的 Parthenos 是「處女」之意，表示這是祭祀處女雅典娜的神廟）建於西元前五世紀中葉，經費來自雅典帝國的收益。帕德嫩雖大，但不是古典希臘世界規模最大的神廟（這項榮譽很可能屬於以弗所〔Ephesus〕[4] 的阿特米絲〔Artemis〕神廟），它的響亮名聲來自建築設計的精確程度以及不同凡響的裝飾。這座建築物裡，只要是能夠放雕刻的牆面，幾乎都有滿滿的精美雕刻。當時

89 帕德嫩神廟是聯合國教科文組織（UNESCO）的標誌設計靈感來源，將一個國際性的文化與文化遺產組織精神根植於遙遠過去的古典希臘時代。

的雅典人可不全像我們一樣對此嘆為觀止，有人說這些都弄得太虛華浮誇，和其他類似建築加總起來把雅典打扮得像個娼婦；還有人開玩笑說帕德嫩的雅典娜這類神像，裙子底下都是老鼠窩（雅典娜神像並非通體都是黃金象牙，而是把這些貴重材料搭在一副骨架上，類似塞維亞聖母像華麗衣飾底下的骨架一樣）。

這座古典神廟至今僅存骨骸，或說古典時代結束

90 帕德嫩神廟在一六八七年被摧毀，之後該處廢墟上建造起另一座清真寺；此圖是一八三六年丹麥藝術家克里斯提安‧漢森（Christian Hansen）5的水彩畫。

91 過去一百年來，帕德嫩神廟可能已成為千百萬張照片與自拍照的背景，前景人物從電影明星、法西斯軍官到學者都有。它驗證了我們對文明的信仰。

後的宗教建築也利用這骨骸來達成自己的目的。如果看更長的歷史發展，後面這段故事常被最初那座光芒四射的雅典娜神廟所掩蓋，但建築物本身後來還繼續矗立數百年，先是被改造成基督教教堂，然後又在鄂圖曼帝國統治時期被改建成清真寺。一六七五年一位英國旅客稱這是「全世界最好的清真寺」（競爭這頭銜的不只一位候選人），且從當時另一份紀錄看來，某些原本妝點神廟的古典雕像在禁止造像的伊斯蘭教環境下仍未被遮蓋而能看見。這事實有些諷刺，但異教的帕德嫩神廟之所以能繼續存在，都是靠了基督教徒與穆斯林將它「改宗」，這兩個宗教都發現從前任手中繼承這處聖地改為己用是個很方便的作法（顯然也是個能宣告自己主宰權的做法）。或許更大的諷刺性是在於，這座建築終究毀於一六八七年一場災難性的大爆炸，而那都是因為威尼斯與鄂圖曼帝國的軍事衝突，戰爭期間被鄂圖曼軍隊用作軍火庫的帕德嫩神廟遭到威尼斯砲擊命中。

這處遺址還讓我們想到其他與宗教有關的問題。當一名神祇在今人眼中已成博物館藏或骨董珍品（除卻極少數異教復興主義者以外）時，我們要如何看待一座設計來祭祀這名神祇的古代遺跡？當我們看著雅典衛城這類地方，我們很容易預設說此地過去曾有的宗教都已永遠消逝，古希臘宗教早已死透，基督教與伊斯蘭教的痕跡也都被清除得一點

不剩（沒有哪個考古學家想保存這處清真寺）。無情豔陽下一群群遊客在這缺乏遮蔭處聽

取導遊講解，他們的心思顯然不是想著上帝或眾神，這些人最多只是效法著克里斯提亞

娜·賀靈恩的先例，將他們眼中所見轉化為文化遺產。然而，我們實在應該想得更多一

些。

　　當我們注視著帕德嫩神廟的廢墟，當我們欣賞它的藝術、神遊於它的神話裡，無論

我們此時的感受是多麼世俗，但許多人此時確實是在思考一些問題，而宗教常常幫助我

們面對這些問題：我們從何而來？我們屬於哪裡？我在人類歷史中的位置是什麼？這就

是現代的「信仰」，雖然我們不認為這叫做信仰，而把它稱為「文明」。這是一種表現得與

宗教非常相似的思想，它提供龐大敘事來闡述我們的起源與我們的天命，讓人們在共同

的信念下齊聚，而帕德嫩就是它的象徵符號。

　　所以說，如果你問我什麼是文明，我說它差不多就是信仰的行為。

結語——

單一文明與多元文明

當我遇見古希臘，此事首度在我心中激起本書（關於〈我們如何觀看〉與〈信仰之眼〉）背後的那些大問題。我還記得，我以前一直認為古希臘那些美麗的彩繪陶器應當被擺在「偉大藝術」的聚光燈底下，而當我在學生時代學到它們竟是在工業化的製程中製造出來當作一般家用廚具時，這令我感到多麼心亂。就算是現在，我也不確定我們能有多少程度脫離溫克爾曼所加諸於我們的純粹、光亮、潔白的「古典」幻象，並看見那之外有時會出現的花俏鄙俗。同時，我也不知道我們要怎樣重新感受到那種驚訝，當初那些頭一次看見早期革命性的希臘雕像，或最早的西方裸像的人們所感覺到的驚訝，因為我們

現在都將這類作品裡所當然視為文化地景的一部分。

太多事情取決於「觀看者是誰」這個問題，他們可能是古代菁英、古代奴隸、十八世紀收藏家，或是二十一世紀的遊客。同時也有太多事情取決於他們進行觀看的背景脈絡，不論那是上古墓地、上古神廟、英國豪宅或是現代美術館。我不知道我們是否真能完全重現那些最早看見古典藝術的人們觀點，我也不知道這是否就是我們的理解中最最重要的部分（這些事物被觀看的方式在數百年間不斷改變，這也是它們歷史中不可忽視的成分）。不過，我試圖在《遇見文明》裡呈現出某些古典藝術品的家常性與一般性（偶爾也呈現一下誇張性），我也希望能夠在此重現一點點當初這些新事物給人的震撼感。

在製作這本書與電視節目的過程中，我有機會能將這些問題放在不同地區、不同時期更深入的思索，與範圍極廣的藝術作品面對面，包括奧梅克石人頭與秦始皇陵兵馬俑。無可避免的，我發現自己與肯尼斯‧克拉克的原版《文明的軌跡》展開對話，因為任何人如果想把這兩者拿來比較，都會發現差異何其明顯，而我們不能將這些差異全部歸因於過去五十年的文化轉變。

問題不只在於克拉克的貴族作風與強烈的自信態度（他聲稱「我認為，只要我看到

它，我就能認出來」），更重要的是，我很用心要避免克拉克那種對於「偉大男性藝術家」的強調。縱然一九六〇年代女權意識高漲，但他在一九六九年提供的藝術觀點，卻幾乎不包含任何起過一點積極作用的女性，而只提到少數幾位社交沙龍女主人、監獄改革者伊莉莎白・福萊（Elizabeth Fry）─和聖母馬利亞。我不僅將重點從創作者（一個又一個超級天才）身上轉移到消費者，我還讓女性享有她們在《文明的軌跡》故事中應得的注意。克里斯提亞娜・賀靈恩對抗蜂群和蝙蝠，同時還要對抗她自己）先入為主的認知，來保存阿旃陀的壁畫。傳說中的柏塔德斯之女舉燈執筆，畫下她愛人的身形輪廓。我也將更多的地區與文化納入討論範圍，克拉克的文明觀非常以歐洲為重（甚至不是全部的歐洲，舉例來說，西班牙就被徹底忽略），且他也不怎麼掩飾他以「我們的」文明相對於其他地區的野蠻無文之下的優越感。雖然世界上仍然還有很多地方未能在本書中露面（《遇見文明》並不是一部地名辭典），但至少本書的視野絕對沒有局限在歐洲。

話雖如此，我也逐漸感覺到克拉克所呈現的某些束縛很難解脫。直到二十世紀全球化發展（且當時的全球化非常片面）之前，世界上無法出現單一的藝術與文化敘事脈絡。克拉克之所以能說出一個前後一致協調的故事，只是因為他把重點完全放在歐洲而已。

我的故事缺乏這樣的連貫脈絡，只有偶發的交叉點（例如：羅馬皇帝哈德良造訪古埃及奇景的歷史事件）。我的研究案例通常在時間與空間上都相隔遙遠，因此我在它們之間找出的關聯性無可避免的大多都是主題性而非時代性。除此之外，歐洲中心或西方中心的觀點這問題，不會僅僅因為引入非西方藝術就「解決」，這些都很高程度取決於「觀看者」以及「背景脈絡」的差異。這好像有點自相矛盾，但用西方白人的眼光去審視世界藝術，甚至是將其硬塞進「藝術史」這個說到底還是出自溫克爾曼設計的框架裡，這種做法很可能變得跟獨重歐洲一樣充滿種族中心的態度。然而，我仍然相信嘗試去看得更廣絕對是利多於弊，至少我自己在製作這節目的過程中就領悟到了新的觀看方式。

不論我現在對克拉克有多少反對與不滿之處，我也漸漸更清楚的體會到我受惠於他的地方。我還記得十四歲時觀賞他的電視節目，那對我來說是一場開闊眼界的體驗。克拉克所謂的「文明」是有一個能被講述、被分析的歷史，雖然地區僅限於歐洲，但此事也從未如此清楚呈現在我眼前。況且，就算我兒時看的是黑白電視，《文明的軌跡》也已帶著我去往從未去過、甚至從未夢想過的地方。那時我只曾出國一次，跟著家人去比利時度假；當克拉克站立在我們面前，鏡頭跟著他拍到他旁邊的巴黎聖母院、亞琛

92 多年以前，肯尼斯・克拉克手持香菸，站在巴黎聖母院前方。

（Aachen）[2] 的查理曼寶座、帕杜瓦（Padua）[3] 的喬托（Giotto）[4] 壁畫或是佛羅倫斯烏菲茲的波提切利（Botticelli）[5] 畫作，我就像是跟著他一起旅行，發現一個更廣大的世界，裡面有藝術、文化與許多國家可供探索。況且，在他的引導下，我發覺到這些事情背後都有些可說的事、可講述的歷史，以及可探討的意義。

克拉克的十三集《文明的軌跡》最後一集在一九六九年五月播放，而阿波羅十一號（Apollo 11）太空船的登月小艇就在數星期後登陸月球，這是多麼美好的巧合。我還記得我整夜不睡熬到清早，只為了看尼爾·阿姆斯壯（Neil Armstrong）[6] 成為第一位踏上月球表面的人類（拜電視攝影鏡頭所賜）。對我來說，被帶到一個我的世界以外的世界，這種激動的心情非常類似《文明的軌跡》所帶給我的興奮感。我說不出來這兩者哪一個長遠而言對我影響更大（但我猜很可能是克拉克！），但它們都是電視拓寬人們心靈的最佳範例。

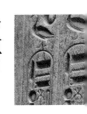

致謝

製作一部電視節目是分工合作的過程。本書中大部分想法都經過我在 BBC 和 Nutopia 製片公司的同僚們在倫敦或在現場反覆推敲、爭論、嘲笑並加以改善，螢幕與書頁所展現的成品則是獲得馬克・貝爾（Mark Bell）、丹尼斯・布萊克威（Denys Blakeway）、卡洛琳・巴克利（Caroline Buckley）、瓊提・克雷波（Jonty Claypole）、梅爾・法勒（Mel Fall）、馬特・希爾（Matt Hill）、安迪・霍爾（Andy Hoare）、杜安・麥克魯尼（Duane McClunie）、菲比・米契—伊涅斯（Phoebe Mitchell-Innes）、大衛・奧盧索嘉（David Olusoga）、約翰・培里（John Perry）、尼克・里可斯（Nick Reeks）、伊萬・羅克斯

堡（Ewan Roxburgh）和西蒙・夏瑪（Simon Schama）等人大力協助，還有貝琪・克拉里治（Becky Claridge）、喬安娜・馬歇爾（Joanna Marshall）和珍妮・沃爾夫（Jenny Wolf）這些負責進行實際安排的人也是這作品能夠實現的大功臣。電視節目演職人員名單裡最具誤導性的一行就是「撰稿與主持……」，好像是在說這人自己構思了全部內容，然後將它呈現到螢幕上；為了糾正這行字造成的錯誤印象，我將這本書獻給馬特・希爾（他是我的導演，書中也會出現他的一些想法與巧妙用詞）以及「團隊」，藉此略表心意。

我寫這本書的過程中也獲得許多老朋友提供協助，彼得・史托薩（Peter Stathard）讀過並改過每一頁內容，鮑伯・威爾（Bob Weil）也是。我的丈夫羅賓・寇馬克（Robin Cormack，我家的常駐拜占庭專家）、我的孩子柔伊・寇馬克（Zoe Cormack）和拉斐爾・寇馬克（Raphael Cormack）都被我壓榨腦力（孩子們還替我做了時間表），擁有同樣遭遇的還有亞希・艾斯納（Ja Elsner）、傑瑞米・坦納（Jeremy Tenner）和卡莉・武特（Carrie Vout）。法蘭索瓦・西蒙斯（François Simmons）幫助我解決研究克里斯提亞娜・賀靈恩時遇到的困難，黛比・惠塔克（Debbie Whittaker）的鷹眼助我改正各式各樣出錯的地方以及其他更多問題。

出版本身也是一個分工合作的過程。Profile Books 的佩妮‧丹尼爾（Penny Daniel）審閱過全書，從頭到尾都帶著令我感到可以信賴的好脾氣；我非常感謝她、Jade Design 的詹姆斯‧亞力山大（James Alexander）、克萊兒‧比蒙特（Claire Beaumont）、彼特‧戴爾（Pete Dyer）、安德魯‧富蘭克林（Andrew Franklin）、the Artists' Partnership 的艾蜜莉‧海華‧惠洛克（Emily Hayward Whitlock）、萊斯利‧霍奇森（Lesley Hodgson）、西蒙‧雪爾美汀（Simon Shelmerdine）和瓦倫廷娜‧詹卡（Valentina Zanca），他們是另一個了不起的團隊。

進階讀物與參考書目

簡介 文明與野蠻

BBC 原版電視節目系列《文明的軌跡》仍可以 DVD 形式取得，另一種出版本則是紙本書籍 Kenneth Clark, *Civilisation: A Personal View* (London, 1969)。隔幾年後有另一套電視節目系列與同步出版的書籍，John Berger, *Ways of Seeing* (London, 1972)，是對克拉克作品的回應中較為著名者，作者所關注的重點更接近我自己的觀點（且我有時也會對他書裡的不錯論點有共鳴）。龔布里奇討論藝術家定位的話引自 *The Story of Art* (rev. ed., London, 1995, first published 1950) 的序言。近數十年來，藝術史研究的學術界已將關注的要點轉往觀看者、消費者、他們的反應與社會脈絡；對於這些課題各個方面的實用性介紹可見於 Dana Arnold, *Art History: A Very Short Introduction* (Oxford, 2004)、A. L. Rees and F. Borzello (eds.), *The New Art History* (London, 1986) 以及 Jane Wolff, *The Social Production of Art* (London and Basingstoke, 1981)。不過，今日的大眾展覽、電視節目以及大部分關於此一主題的非專業著作仍將藝術家視為創作藝術的天才，以這些人物為介紹重點。

Chapter One

我們如何觀看

前言——頭與身體

某些展覽圖錄是關於奧梅克文化（與巨石頭像）的最佳導覽手冊，例如 Elizabeth P. Benson and Beatriz de la Fuente (eds.), *Olmec Art of Ancient Mexico* (National Gallery of Art, Washington DC, 1996)。以及 Kathleen Berrin and Virginia M. Fields, *Olmec: Colossal Masterworks of Ancient Mexico* (Fine Arts Museums of San Francisco and Los Angeles County Museum of Art, 2010)。更完整的介紹可見於 Christopher A. Pool, *Olmec Archaeology and Early Mesoamerica* (Cambridge, 2007)。巨石頭像（包括本書所示與其他）在奧梅克遺址拉文塔的原始背景脈絡在 Rebecca B. González Lauck, 'The Architectural Setting of Olmec Sculpture Clusters at La Venta, Tabasco', in Julia Guernsey, John E. Clark and Barbara Arroyo (eds), *The Place of Stone Monuments: Context, Use, and Meaning in Mesoamerica's Pre-Classic Transition* (Dumbarton Oaks, Washington DC, 2010), pp. 129-48 裡有詳細討論。

會唱歌的雕像

Elizabeth Speller, *Following Hadrian: A Second-Century Journey through the Roman Empire* (London, 2002) 生動的介紹哈德良皇帝造訪門農像一事。關於上古時代「門農像景點」整體課題，見 G. W. Bowersock, 'The Miracle of Memnon', *Bulletin of the American Society of Papyrologists* 21 (1984), pp. 21-32。寫作於西元前一世紀的 Strabo, *Geography* 17, 1, 46 呈現對於雕像歌聲來源的質疑：「走調的七弦琴」出自西元二世紀 Pausanias, *Guide to Greece* 1, 42, 3 中的比喻。雕像腿上所刻文字全文（包括薩賓娜自己的一首小詩）蒐集在 A. and E. Bernard, *Les inscriptions grecques et latines du colosse de Memnon* (Paris, 1960)。以下兩篇論文詳細討論茱莉亞‧芭比拉的詩作，並將偶有艱澀難懂情況的希臘文翻譯成英文 T. Corey Brennan, 'The Poets Julia Balbilla and Damo at the Colossus of Memnon', *Classical World* 91 (1998) 以及 Patricia Rosenmeyer, 'Greek Verse Inscriptions in Roman Egypt: Julia Balbilla's Sapphic Voice', *Classical Antiquity* 27 (2008), pp.

334-58（將皇家造訪埃及的編年史小幅度重新調整）。「有的簡直不堪入目」是 E. L. Bowie 的評語，出自 D. A. Russell (ed.), *Antonine Literature* (Oxford, 1990), p. 62。

希臘人像

介紹雅典文化史的最佳讀物之一是 Paul Cartledge, *The Greeks: A Portrait of Self and Others* (rev. ed., Oxford & New York, 2002)。古典時代整體藝術史可參考 Robin Osborne, *Archaic and Classical Greek Art* (Oxford, 1998)。「形象之城」的說法可追溯自 Claude Bérard and others, *A City of Images: Iconography and Society in Ancient Greece* (Princeton, 1989)，此書對於雅典陶壺繪畫的文化世界多有探究。雅典陶器上所呈現的女性形象是 Mary Beard, 'Adopting an Approach II', in Tom Rasmussen and Nigel Spivey (eds), *Looking at Greek Vases* (Cambridge, 1991), pp. 12-35 主要探討的課題，Sian Lewis, *The Athenian Woman: An Iconographic Handbook* (London & New York, 2002) 一書中有更多討論。關於古典時代女性地位較廣泛的討論可見於 Elaine Fantham and others (eds), *Women in the Classical World: Image and Text* (New York & Oxford, 1994)。François Lissarrague, *The Aesthetics of the Greek Banquet: Images of Wine and Ritual* (Princeton, 1990, reissued 2014) 是討論雅典飲宴會意識形態的經典之作，同作者的論文 'The Sexual Life of Satyrs', in David M. Halperin, John J. Winkler and Froma II Zeitlin (eds), *Before Sexuality: The Construction of Erotic Experience in the Ancient Greek World* (Princeton, 1990), pp. 53-81 則將薩特的縱欲之舉放進脈絡中解釋。

觀看「失落」：從希臘到羅馬

Osborne, *Archaic and Classical Greek Art* (above), chapter 5 將佛蕾斯柯萊的雕像放在背景脈絡中加以理解：這座雕像的著色與裝飾在 Vinzenz Brinkmann and others, 'The Funerary Monument to Phrasikleia', in Brinkmann, Oliver Primavesi and Max Hollein (eds), *Circumlitio: The Polychromy of Antique and Medieval Sculpture* (Munich, 2010), pp. 187-217 中有詳細討論，這篇文章可在 http://www.stiftung-archaeologie.de/koch-brinkmann,%20brinkmann,%20piening%20aus%20CIRCUMLITIO_Hirmer_Freigabe.pdf 此一網址取得。Joseph Svenbro, *Phrasikleia: An Anthropology of reading in Ancient Greece* (Ithaca

& London, 1993）一書使用佛蕾斯柯萊像上的銘文來開頭，以更廣泛的角度討論「閱讀」在古希臘如何被使用。Susan Walker and Morris Bierbrier, *Ancient Faces: Mummy Portraits from Roman Egypt* (London, 1997) 和 Euphrosyne Doxiadis, *The Mysterious Fayum Portraits: Faces from Ancient Egypt* (London, 2000) 二書都是介紹木乃伊畫像（包括阿特米多羅斯像）的好讀物。Peter Stewart 在 *Roman Art* (Cambridge, 2008), chapter 3 裡對羅馬人像畫有更通論式的介紹。關於肖像創作與羅馬葬禮傳統的詳細研究，請見 Harriet I. Flower, *Ancestor Masks and Aristocratic Power in Roman Culture* (Oxford and New York, paperback ed., 1999)。柏塔德斯之女的故事出自 Pliny, *Natural History* 35, 151。E. H. Gombrich, *Shadows: The Depiction of Cast Shadows in Western Art* (rev. ed., New Haven & London, 2014) 和 Victor Stoichita, *A Short History of the Shadow* (London, 1997), chapter 1 裡面都有關於柏塔德斯之女與其他影子相關故事的討論。

中國皇帝與人像的力量

Jane Portal 所編的論文集 *The First Emperor: China's Terracotta Army* (London, 2007) 是為了與大英博物館兵馬俑展相伴出版而彙編的作品，能引導讀者對陶俑大軍與其歷史脈絡有一個整體了解（包括提到兵馬俑遭摧毀的一小段，p. 143）。關於陶俑功能的詳細討論請見 Jessica Rawson, 'The Power of Images: The Model Universe of the First Emperor and Its Legacy', *Historical Research* 75 (2002), pp. 123-54。Jeremy Tanner, 'Figuring Out Death: Sculpture and Agency at the Mausoleum of Halicarnassus and the Tomb of the First Emperor of China', in Liana Chua and Mark Elliott (eds.), *Distributed Objects: Meaning and Mattering after Alfred Gell* (New York & Oxford, 2013), pp. 58-87。以及 Ladislav Kesner, 'Likeness of No One: (Re)Presenting the 'First Emperor's Army', *Art Bulletin* 77 (1995), pp. 115-32（本書正文中「某位考古學家」所說就是引用自他的話）。兵馬俑這個考古發現，以及兵馬俑在博物館中的展示在現代中國文化政治上的重要性相關討論請見 David J. Davies, 'Qin Shihuang's Terracotta Warriors and Commemorating the Cultural State', in Marc Andre Matten (ed.), *Place of Memory in Modern China: History, Politics, and Identity* (Leiden, 2012), pp. 17-49。

把法老變大

Joyce Tyldesley, *Ramesses: Egypt's Greatest Pharaoh* (London, 2000) 是一本很受歡迎的拉美西斯二世（他的名字在現代拼法中有很多不同形式）傳記。T. G. H. James, *Ramses II* (New York & Vercelli, 2002) 書中圖片精美豐富，以拉美西斯二世相關的藝術與建築為主題。Warwick Pearson, 'Rameses II and the Battle of Kadesh: A Miraculous Victory?', *Ancient History: Resources for Teachers 40* (2010), pp. 1-20 討論當時藝術家如何呈現拉美西斯的軍事「勝利」，關於拉美西姆浮雕更詳細的深入討論請見 Anthony J. Spalinger, 'Epigraphs in the Battle of Kadesh Reliefs', *Eretz-Israel: Archaeological, Historical and Geographical Studies* (2003), pp. 222-39。Campell Price 在 'Rameses, "King of Kings". On the Context and Interpretation of Royal Colossi' in M. Collier and S. Snape (eds.), *Ramesside Studies in Honour of K. A. Kitchen* (Bolton, 2011), pp. 403-11 中深入分析拉美西斯巨像，並在 'Monuments in Context: Experiences of the Colossal in Ancient Egypt', in Ken Griffin (ed.), *Current Research in Egyptology 2007* (Oxford, 2008), pp. 113-21 中以較為通論式的方式討論巨像作品。J. Gwyn Griffiths, 'Shelly's "Ozymandias" and Diodorus Siculus', *Modern Language Review 43* (1948), pp. 80-84 就雪萊詩句背後的埃及典故與歷史資料進行確認。Eugene M. Waith, 'Shelly's "Ozymandias" and Denon', *Yale University Library Gazette 70* (1996), pp. 153-60 則對此提出更多建議。

希臘藝術革命

Jeffrey M. Hurwit, *The Art and Culture of Early Greece, 1100-480BC* (Ithaca &London, 1985), chapter 4 和 Osborne, *Archaic and Classical Greek Art* (above), chapter 5 都對希臘早期雕刻受埃及影響的程度作出估算。某些研究提出特定論點來反駁希臘受到埃及極大影響的說法，例如 R. M. Cook, 'Origins of Greek Sculpture', *Journal of Hellenic Studies 87* (1967), pp. 24-32。幾個反對「希臘藝術革命」說的重要著作包括：E. H. Gombrich, *Art and Illusion: A Study in the Psychology of Pictorial Representation* (rev. ed, Princeton, 1961) chapter 4（同時請參考 Norman Bryson, *Vision and Painting: the Logic of the Gaze* (London, 1983), chapter 2 以高度理論化的方式對龔布里奇立場所做的批判，涵蓋內容不限於上古

史料）。Richard Neer, *The Emergence of the Classical Style in Greek Sculpture* (Chicago, 2010)，以及 Michael Squire, *The Art of the Body: Antiquity and Its Legacy* (London & New York, 2011), chapter 2。Diana Buitron-Oliver (ed.), *The Greek Miracle: Classical Sculpture from the Dawn of Democracy, the Fifth Century BC* (National Gallery of Art, Washington DC, 1992) 明確呈現希臘藝術革命與民主的關係，此書全文可從網上取得（https://www.nga.gov/content/dam/ngaweb/research/publications/pdfs/the-greek-miracle.pdf）。Jás Elsner, 'Reflections on the "Greek Revolution" in Art: From Changes in Viewing to the Transformation of Subjectivity', in Simon Goldhill and Robin Osborne (eds.), *Rethinking Revolutions through Ancient Greece* (Cambridge, 2000), pp. 68-95 明確指出這場革命有得有失的「失」之處。Stanley Casson, 'An Unfinished Colossal Statue at Naxos', *Annual of the British School at Athens* 37 (1936/37), pp. 21-5 詳細討論阿波羅納斯巨像，石像鬍鬚顯示這尊巨像可能原本是要雕成戴奧尼索斯（Dionysus），但令人混亂的是，當地村莊名稱很可能是源於人們相信這尊石像雕的是阿波羅。關於青銅拳擊手像，目前資料最新且可取得的討論在 https://www.metmuseum.org/blogs/now-at-the-met/features/2013/the-boxer 以及 Jens Daehner, 'Statue of a Seated Boxer' in Daehner and Kenneth Lapatin (eds.), *Power and Pathos: Bronze Sculpture of the Hellenistic World* (Florence & Los Angeles, 2015), pp. 222-3。Elon D. Heymans, 'The Bronze Boxer from the Quirinal Revisted: A Construction-Related Deposition of Sculpture', *BABESCH* 88 (2013), pp. 229-44 指出發現青銅像的過程中的一些疑點，至於此一過程的目擊證詞則出自 Rodolfo Lanciani, *Ancient Rome in the Light of Recent Discoveries* (Rome, 1888), pp. 305-6。

大腿上的污跡

宙克西斯與巴赫希斯的故事出自 Pliny, *Natural History* 35, 65-6。學界對此有許多詳細討論，值得注意的有：Stephen Bann, *The True Vine: On Visual Representation and Western Tradition* (Cambridge, 1989), chapter 1。Helen Morales, 'The Torturer's Apprentice: Parrhasius and the Limits of Art', in Jás Elsner, (ed.), *Art and Text in Roman Culture* (Cambridge, 1996), pp. 182-209。以及（討論普林尼觀點的）Sorcha Carey, *Pliny's Catalogue of Culture:Art and Empire in the Natural History* (Cambridge, 2003), chapter 5。Squire, *The Art of the Body* (above), chapter 3 以第一座女性裸像的特殊意義為討論主題。

Christine Mitchell Havelock, *The Aphrodite of Knidos and Her Successors: A Historical Review of the Female Nude in Greek Art* (Ann Arbor, 1995) 蒐集尼多斯的阿芙洛蒂各種版本與複製品並加以分析。阿芙洛蒂雕像遭凌辱最完整的故事版本出自 Pseudo-Lucian, *Love Stories* (or *Erotes* or *Amores*), pp. 11-17，此書性質是文學論文，傳到後世被人誤以為是第二世紀作家琉善（Lucian）作品一部分。但它真正成書年代大概比琉善晚了一百年左右（因此說作者是「偽琉善」）。相關的實用討論有很多，可參見 Simon Goldhill, *Foucault's Virginity: Ancient Erotic Fiction and the History of Sexuality* (Cambridge, 1995), chapter 2。Mary Beard and John Henderson, *Classical Art, from Greece to Rome* (Oxford, 2001), chapter 3（此篇是將主題放在更廣泛的「裸像」背景脈絡下討論），以及 Jonas Grethlein, *Aesthetic Experiences and Classical Antiquity: The Significance of Form in Narratives and Pictures* (Cambridge, 2017), chapter 6。David Freeberg, *The Power of Images: Studies in the History and Theory of Response* (rev. ed., Chicago, 1991) 則將這尊雕像納入一個更廣的課題範圍「圖像引發性欲」裡面加以討論。

革命遺澤

錫永宮的網站（https://www.syonpark.co.uk）裡有建築物的建築與裝飾圖解簡史。David C. Huntington, 'Robert Adam's "Mise-en-Scéne"' of the Human Figure', *Journal of the Society of Architectural Historian* 27 (1968), pp. 249-63 和 Eileen Harris, *The Genius of Robert Adam: His Interiors* (new Haven & London, 2001), chapter 4 對內部裝潢有更詳盡的討論。第一任諾森伯蘭公爵夫婦的所有藏品是 Adriano Aymonino, *Patronage, Collecting and Society in Georgian Britain: The Grand Design of the 1st Duke and Duchess of Northumberland* (New Haven & London, forthcoming) 研究的主要課題。《美景宮的阿波羅》與《垂死的高盧人》（或《垂死的角鬥士》）在文藝復興時期與之後的歷史在 Francis Haskell and Nicholas Penny, *Taste and the Antique: The Lure of Classical Sculpture 1500-1900* (New Haven & London, 1981), pp. 148-51 and 224-7 中有完整鋪陳。溫克爾曼《古代世界藝術史》最便利的譯本是 Harry Francis Mallgrave, *Johann Joachim Winckelmann, History of the Art of Antiquity* (Los Angeles, 2006)，書中有 Alex Potts 所寫的實用導讀（說到阿波羅像的部分是 pp. 333-4）。我引用肯尼斯·克拉克的話出自電視節目版本的《文明的軌跡》第一集，但值得注意的是他在紙本書

籍的版本中特別將這尊阿波羅像與一具非洲面具相對比，同時也將「希臘化」與「尼格羅」兩種想像相對比（Kenneth Clarke, *Civilisation* (above), p. 2），這種做法令現在的我們十分不自在。Beard and Henderson, *Classical Art* (above), chapter 2 簡要介紹溫克爾曼，內容更豐富的研究則請見 Alex Potts, *Flesh and the Idea: Winckelmann and the Origins of Art History* (New Haven & London, 1994)。

奧梅克擇角選手

Esther Pasztory, 'Truth in Forgery', *RES: Anthropology and Aesthetics* 42 (2002), pp. 159-65 從技術與歷史兩方面提出證據，證明奧梅克擇角選手是後出偽作，並提供一些關於所謂「贗品」的實用想法。

Chapter Two

信仰之眼

前言——吳哥窟的日出

Russell Ciochon and Jamie James. 'The Golry That Was Angkor', *Archaeology* 47 (1994). pp. 38-49 是一份很實用的吳哥窟簡介。Charles Higham, *The Civilization of Angkor* (Berkeley & Los Angeles, 2001) 則介紹更廣泛的歷史背景。Thomas J. Maxwell and Jaroslav Poncar, *Of Gods, Kings and Men: The Reliefs of Angkor Wat* (Chiang Mai, 2007) 是浮雕作品的攝影紀錄集。期刊 *Antiquity* 有一期 vol. 89, issue 348 (2015) 是介紹吳哥窟神廟最新考古發現以及其歷史脈絡的特輯。Peter D. Sharrock, 'Garuda, Vajrapāni and Religious Change in Jayavarman VII's Angkor', *Journal of Southeast Asian Studies* 40 (2009), pp. 111-51 和 Jinah Kim, 'Unfinished Business: Buddhist Reuse of Angkor Wat and its Historical and Political Significance', *Artibus Asiae* 70 (2010), pp. 77-122 從不同方面討論從印度教到佛教的這場轉變。觀光業對吳哥窟的影響是 Tim Winter, *Post-Conflict Heritage, Postcolonial Tourism: Culture, Politics and Development at Angkor* (Abingdon & New York, 2007) 的研

究主題。

阿旃陀「洞窟藝術」：誰在看？

正文引用巴薩瓦的文字出自他的詩作〈這壺是個神〉（The Pot is a God），全文可見於 A. K. Ramanujan (trans.), *Speaking of Shiva* (Harmondsworth, 1973), p. 84。關於卡車上神像（以巴基斯坦為主）的討論見 Jamal J. Elias, 'On Wings of Diesel: Spiritual Space and Religious Imagination in Pakistani Truck Decoration', *RES: Anthropology and Aesthetics* 43 (2003), pp. 187-202。William Dalrymple, 'The Greatest Ancient Picture Gallery', *New York Review of Books* (23 October, 2014) 講述阿旃陀洞窟第一次被重新發現的故事，並簡介洞窟歷史與早期嘗試複製壁畫的經過。克里斯提亞娜·賀靈恩生平以及她在阿旃陀洞窟與他處的工作是以 Mary Lago, *Christiana Herringham and the Edwardian Art Scene* (London, 1996) 的研究主題，書中並討論賀靈恩與佛斯特筆下摩爾夫人之間可能的關係 (pp. 225-9)。賀靈恩複製下來的壁畫出版於 *Ajanta Frescoes: Being Reproductions in Colour and Monochrome of Frescoes in Some of the Caves at Ajanta ... with Introductory Essays by Various Members of the India Society* (London, 1915)。阿旃陀各洞窟與其壁畫的年表十分混亂，Walter M. Spink, *Ajanta: History and Development* (Leiden & Boston, 2005-17) 七冊實地考察報告對這些問題做出極其詳盡的研究。閱讀壁畫畫面的方法是以下兩篇文章的主題：Vidya Dehejia, 'On Modes of Visual Narration in Early Buddhist Art', *Art Bulletin* 72 (1990), pp. 374-92 和 'Narrative Mode in Ajanta Cave 17: A Preliminary Study', *South Asian Studies* 7 (1991), pp. 45-57（對猴王故事圖有詳盡討論）。

耶穌是誰？耶穌是什麼？

Robin Cormack, *Byzantine Art* (rev. ed., Oxford, 2018), chapter 2 簡要介紹聖維塔教堂與其裝飾內容。Deborah Mauskopf Deliyannis, *Ravenna in Late Antiquity* (Cambridge, 2010) 整體研究拉文納城在西元四○○年到七五一年之間的歷史、藝術與建築，類似著作還有 Judith Herrin and Jinty Nelson (eds.), *Ravenna: Its Role in Earlier Medieval Change and Exchange*（第四章內容包括聖維塔內部裝潢歷史）。許多著作都討論到以皇室一行人為主題的這幅馬賽克橫幅，值得注意的有

215 ── 進階讀物與參考書目

Ja. Eisner, *Art and Roman Viewer: The Transformation of Roman Art from the Pagan World to Christianity* (Cambridge, 1995), chapter 5。以及 Sarah E. Bassett, 'Style and Meaning in the Imperial Panels at San Vitale' *Artibus et Historiae* 29 (2008), pp. 49-57。關於查士丁尼皇帝夫婦的介紹請看 John Moorhead, *Justinian* (London, 1994) 以及 J. A. S. Evans, *The Empress Theodora: Partner of Justinian* (Austin, 2002)。如果想對那個時代基督教內部紛爭有一些感覺，可閱讀 Diarmaid MacCulloch, *A History of Christianity: The First Three Thousand Years* (London, 2009) 的前幾章，特別是第六與第七章。

一般民眾熱切討論神學議題的故事藏在第四世紀尼撒的葛雷哥利（Gregory of Nyssa, c.335-c.395）的著作 *On the Divinity of the Son and the Holy Spirit*（希臘文原著的法語譯本請見 Mattieu Cassin, *Conférence* (Paris) 29 (2009) pp. 581-611，相關字句在 p. 591：「如果你問麵包的價錢，答案就是『聖父地位高於聖子』」）。

虛榮這個問題

聖洛克大會堂的網站（該宗教弟兄會依然存在）提供極佳的「官方」歷史簡介：https://www.scuolagrandesanrocco.org/home-en/。Christopher F. Back, *Italian Confraternities in the Sixteenth Century* (paperback ed., Cambridge, 2003) 是關於這個弟兄會的經典研究著作。亭托雷多在聖洛克大會堂的作品及其政治與宗教背景請見 David Rosand, *Painting in Sixteenth-Century Venice: Titian, Veronice, Tintoretto* (rev. ed., Cambridge, 1997), chapter 5。以及 Tom Nichols, *Tintoretto: Tradition and Identity* (rev. ed., London, 2015), chapter 4 and 5。約翰・魯斯金喪失言語的片刻出自 *Stones of Venice* (London, 1853), p. 353。不過說句公道話，魯斯金在 *Modern Painters* (London, 1846) 第二冊中花不少篇幅來講這幅畫，Stephen C. Finley, *Nature's Covenant: Figures of Lanscape in Ruskin* (University Park, PA, 1992), chapter 6 對此有做討論。

活雕像？

現在每一本塞維亞導覽手冊幾乎都會重述那個重要（但未必符合史實）且盛行的馬卡雷納聖母像故事，這傳說如今已深植於當地人與遊客的口傳歷史傳統中。Elizabeth Nash, *Seville, Córdoba and Granada: A Cultural History* (Oxford, 2005) chapter 1 簡介此事，其立場頗具批判性。Susan Verdi Webster, *Art and Ritual in Golden-Age Spain: Sevilian*

Confraternities and the Processional Sculpture of Holy Week (Princeton, 1998) 這本內容詳細的學術著作是以馬卡雷納聖母像與塞維亞其他會被抬出來遊行的雕像為研究對象，書中還有教士對此感到憂心相關紀錄的完整檔案與其他史料總表；作者在其他著作中也有簡短提及此事的某些特定方面（有時只是一筆帶過馬卡雷納聖母的存在），例如 'Sacred Altars, Sacred Streets: The Sculpture of Penitential Confraternities in Early Modern Seville', Journal of Ritual Studies 6 (1992) pp. 159-77，以及 'Shameless Beauty and Worldly Splendor: On the Spanish Practice of Adorning the Virgin', in E. Thuno and G. Wolf (eds.), The Miraculous Image in the Late Middle Ages and Renaissance (Rome, 2004), pp. 249-71（討論這些雕像「世俗」且昂貴的服裝所引起的爭議）。關於這座雕像在二十世紀所受到的崇拜、裝飾與政治化請見 Linda B. Hall, Mary, Mother and Warrior: The Virgin in Spain and the Americas (Austin, 2004), chapter 9。Colm Tóibín, The Sign of the Cross: Travels in Catholic Europe (London, 1994), chapter 3 巧妙地點出聖週期間群眾裡不同部分的複雜互動與反應。我強調「形象」與「化身」對比性的作法借用自 Hans Belting, Likeness and Presence: A History of the Image before the Era of Art (Chicago & London, 1996) 這本討論聖像的重要著作，相關主題的討論也可見於 Freedberg, The Power of Images (above)。

伊斯蘭教的藝術性

關於桑卡克拉清真寺的討論可見於 U. Tanyeli, 'Profession of Faith: Mosque in Sancaklar, Turkey by Emre Arolat Architects', Architectural Review, 31 July, 2014（在網上可以免費取得，https://www.architectural-review.com/today/profession-of-faith-mosque-in-sancaklar-turkey-by-emre-arolat-architects/8666472.article 以及建築師網站 http://emrearolat.com/eaa-projects_pdf/Sancaklar%20Mosque.pdf。）這座清真寺與伊斯蘭教傳統的關係是 Berin F. Gür, 'Sankaclar Mosque: Displacing the Familiar', International Journal of Islamic Architecture 6 (2017), pp. 165-93。關於密特拉教的「洞窟」請見 Mary Beard, John North and Simon Price, Religions of Rome, vol. 2 (Cambridge, 1998), chapter 4。Jamal J. Elias, Aisha's Cushion: Religious Art, Perception and Practice in Islam (Cambridge, Mass., 2012) 討論伊斯蘭教內部對於圖像的爭議，內容涵蓋很廣且頗富重要性。關於穆罕默德的圖像可見以下幾例：Oleg Grabar, 'The Story of Portraits of the Prophet Muhammad', Studia Islamica 96 (2003), pp. 19-38，以及 Robert Hillenbrand, 'Images of Muhammad in al-Bīrūnī's Chronology of Ancient Nations', in Hillenbrand

(ed.), *Persian Painting from the Mongols to the Qajars: Studies in Honour of Basil W. Robinson* (London, 2000), pp. 129-46。此外，愛丁堡大學圖書館（University of Edinburgh Library）館藏波斯細密畫（miniature）的精緻圖片可在網上看到，請在 images.is.ed.ac.uk 搜尋 Prophet Muhammad。愛夏的故事出自穆罕默德生平（「聖訓」（hadith））的一段，*Sahih of al-Bukhari* 4, 54, p. 447。Godfrey Goodwin, *A History of Ottoman Architecture* (London, 1971), chapter 9 討論書中圖像。早期對藍色清真寺的反應請見 Suraiya Faroqhi, *Subjects of the Sultan: Culture and Daily Life in the Ottoman Empire* (London & New York, 2007), chapter 7 的討論。內文引用的「清真寺大軍」詩句可見於 Howard Caine, *Risâle-I mi'mâriyye: An Early-Seventeenth-Century Ottoman Treatise On Architecture: Facsimile With Translation and Notes* (Leiden, 1987), pp. 73-6。關於書法藝術在伊斯蘭教之中的角色有兩篇討論：Erica Cruikshank Dodd, 'The Image of the Word: Notes on the Religious Iconography of Islam', *Berytus* 18 (1969), pp. 35-62 以及 Anthony Welch, 'Epigraphs as Icons: The Role of the Written Word in Islamic Art', in Joseph Gutmann (ed.), *The Image and the Word: Confrontations in Judaism, Christianity and Islam* (Missoula, 1977), pp. 63-74。

聖經故事

肯尼科特聖經的完整電子版（包含一篇文法解說）可以從 Digital Bodleian 網站取得：https://digital.bodleian.ox.ac.uk/（搜尋 MS Kennicott 1）、http://bav.bodleian.ox.ac.uk/news/the-kennicott-bible 提供實用簡介。Sheila Edmunds, 'A Note on the Art of Joseph Ibn Hayyim', *Studies in Bibliography and Booklore* 11 (1975/76) pp. 25-40 以及 Katrin Kogman-Appel, *Jewish Book Art between Islam and Christianity: The Decoration of Hebrew Bibles in Medieval Spain* (Leiden & Boston, 2004), chapter 7 討論書中圖像。「獸形文字」（以動物造型構成的文字）的廣泛傳統是 Erika Mary Boeckeler, *Playful Letters: A Study in Early Modern Alphabetics* (Iowa City, 2017) 的討論主題。Mark D. Meyerson, *A Jewish Renaissance in Fifteenth-Century Spain* (Princeton, 2004) 和 Jonathan S. Ray, *After Expulsion: 1492 and the Making of Sephardic Jewry* (New York, 2013) 討論西班牙猶太人與猶太教歷史的不同面向。

戰爭的傷痕

學術界對拜占庭偶像破除運動以及當時雙方立場觀點已有大量研究，最近的重要著作包括 Thomas F. X. Noble, *Images, Iconoclasm, and the Carolingians* (Philadelphia, 2009), chapter 1 and 2，Ja Elsner, 'Iconoclasm as Discourse: From Antiquity to Byzantium', *Art Bulletin* 94 (2012) pp. 368-94，以及 Cormack, *Byzantine Art* (above), chapter 3 and epilogue (p. 92 有一幅複製自第九世紀《克魯多詩篇》(*Khludov Psalter*) 書中的生動圖畫，畫面中將偶像破除運動者比做將耶穌釘死在十字架上的人)。某些支持使用聖像的最細膩的說法可見於佛提烏 (Photios) 宗主教 (patriarch) 於西元八六七年在聖智堂 (St Sophia) 一幅聖母瑪利亞馬賽克的揭幕式上宣講的佈道內容 (Homily XVII)，翻譯版本請見 Cyril Mango, *The Homilies of Photios Patriarch of Constantinople* (Cambridge, Mass., 1958)。伊利主教座堂的歷史與建築之研究見於 Peter Meadows and Nigel Ramsay (eds.), *A History of Ely Cathedral* (Woodbridge, 2003)。Graham Hart, 'Oliver Cromwell, Iconoclasm and Ely Cathedral', *Historical Research* 87 (2014), pp. 370-76 討論奧利維．克倫威爾造成的毀壞。Clark, *Civilisation* (above), chapter 6 以及 Andrew Graham Dixon, *A History of British Art* (Berkeley & Los Angeles, 1999), chapter 1 都譴責早期偶像破除運動者在聖母禮拜堂的破壞。相關討論也可見於 Gary Waller, *The Virgin Mary in Late Medieval and Early Modern EngliishLiterature and Popular Culture* (Cambridge, 2011), chapter 1 以及 Sarah Stanbury, *The Visual Object of Desire in Late Medieval England* (Philadelphia, 2008), introduction (這位作者對於聖母禮拜堂遭受破壞後呈現的美感與我觀點較為相近)。

印度形象，伊斯蘭風格

Yohanan Friedmann, 'Medieval Muslim Views of Indian Religions', *Journal of the American Oriental Society* 95 (1975), pp. 214-21 和 Elias, *Aisha's Cushion* (above), chapter 4 討論穆斯林對於印度教「偶像」的觀點與相關故事。Mrinalini Rajagopalan, *Building Histories: The Archival and Affective Lives of Five Monuments in Modern Delhi* (Chicago, 2016), chapter 5 清楚呈現出全能伊斯蘭清真寺的複雜文化融合現象。印度教與伊斯蘭教藝術和建築之間的其他延續性是 Finbar B. Flood, *Objects of Translation: Material Culture and Medieval 'Hindu-Muslim' Encounter* (Princeton, 2009) 主要討論課題，該作

者對伊斯蘭教偶像破除運動（下至巴米揚大佛被毀的事件）的細膩討論可見於 'Between Cult and Culture: Bamiyan, Islamic Iconoclasm, and the Museum', *Art Bulletin* 84 (2002), pp. 641-59。

文明中的信仰

Mary Beard, *The Parthenon* (rev. ed., London, 2010) 介紹雅典衛城的歷史與人像，並討論這座神廟如何被改造為教堂和清真寺，以及它最後遭到摧毀的過程。Robin Osborne, *The History Written on the Classical Greek Body* (Cambridge, 2011), chapter 7 探討古希臘對神明本質與如何呈現神明形象的爭論。色諾芬的話（如今只存在於後世作者引用的內容裡，這些作者常是基督徒）蒐集於 G. S. Kirk, J. E. Raven and M. Schofield, *The Presocratic Philosophers: A Critical History with a Selection of Texts* (Cambridge, 1983), chapter 5 之中。漂流木的故事出自 Pausanias, *Guide to Greece* 10, 19, 3。他還在此書 1, 26, 6 提到雅典娜老雕像那神祕的來源。Kenneth D. S. Lapatin, *Chryselephantine Statuary in the Ancient Mediterranean World* (Oxford, 2001), chapter 5 整體分析雕像是黃金和象牙所造的證據。至於帕德嫩的雅典娜裙不是老鼠窩的笑話出自二世紀琉善〈Lucian, c.125-180〉的滑稽作品 *Zeus Rants* 8。此外 *The Battle of Frogs and Mice*（這是個拿《伊里亞德》（*Iliad*）來諷刺的古代小品）裡的雅典娜角色也抱怨說老鼠咬她的衣服（lines 177-96）。傳統上對於這座雕像如何被毀的不同說法請見 Beard, *The Parthenon* (above), chapter 3。「全世界最好的清真寺」出自 George Wheler, *A Journey into Greece in the Company of Dr Spon of Lyons* (London, 1682), p.352。

結語　單一文明與多元文明

Jonathan Conlin, *Civilisation* (London, 2009) 研究《文明的軌跡》電視節目系列與其背景、製作過程和造成的影響；類似著作還有克拉克相關展覽的導覽圖錄：Chris Stephens and John-Paul Stonard (eds.), *Kenneth Clark: Looking for Civilisation* (Tate Gallery, London, 2014)。關於該節目系列的全面討論請見 James Stourton, *Kenneth Clark: Life, Art and Civilisation* (London, 2016)。

主要遺址與地點

我在本書中探索的某些地方是國際性的重要文化遺產，每年有數百萬人造訪，例如中國中部陝西省的秦始皇陵、現代埃及盧克索附近拉美西斯所營建的神廟群、柬埔寨的吳哥窟、義大利拉文納最有名的中古早期教堂之一聖維塔、伊斯坦堡的藍色清真寺，以及雅典衛城。其他遺址知名度較低或是地理位置較偏僻。

我們如何觀看

序言中討論的奧梅克石人頭已從原本位置（該地遭到石油探勘活動的威脅）移走，現在放在拉文塔博物館公園（Parque-Museo La Venta），這個有些奇特的地點是位於墨西哥塔巴斯科州（Tabasco State）維亞厄莫沙（Villahermosa）魯伊斯科爾蒂內斯大道（Bulevar Ruiz Cortines）的動物園兼博物館。門農巨像位於帝王谷與盧克索之間道路旁，交通便利。納克索斯島的未完成雕像還躺在島嶼北部阿波羅納斯附近原本的採石場裡無人看守，可自由參觀（開車可達）；65頁照片中便利通行的石階已經被移除。島嶼中央的梅拉內斯村（Melanes）附近還有另外兩尊情況類似的雕像（參觀雕像一樣免費，但可能需要當地人帶路）。錫永宮現在仍是諾森伯蘭公爵的財產，位於倫敦市中心西邊的公園地裡，但該地並不緊鄰大眾運輸交通線；錫永宮在夏季月分裡每星期規律開放三天供人參觀。

Chapter Two——
信仰之眼

馬哈拉施特拉邦的阿旃陀洞窟一星期開放六天（目前是週一不開放），但該地距離最近的大城奧蘭卡巴（Aurangabad）約有六十英里，離規模較小的加爾岡（Jalgaon）也有四十英里，現在交通仍然十分不便。該地有地區巴士可達，但大部分外國遊客都會參加旅行團或從奧蘭卡巴搭計程車前往。威尼斯中央的聖洛克大會堂距離大運河步行只需幾分鐘，除了聖誕節與新年當天以外每日開放。馬卡雷納聖殿位於塞維亞主要觀光區域內往北不遠處，搭乘當地大眾運輸就能抵達；建築物本身是一九三○年代重建的成果，每日免費開放，每天免費開放（但下午就關門）。桑卡克拉清真寺位於比克切克梅傑（Büyükçekmece），每日免費開放，該地從伊斯坦堡市中心行駛 E 80 公路往西即可抵達，需要開車或搭計程車。伊利主教座堂位於倫敦北方九十英里處，從伊利火車站徒步就可抵達，每日開放。全能伊斯蘭清真寺位於新德里，和其他伊斯蘭教古蹟建築一起構成古達明納建築群（Qutb Minar Complex），該地每日開放，藉由當地大眾運輸就能便捷抵達。

我在書中討論的每一樣藝品幾乎都是世界各大博物館的館藏。畫著縱慾薩特以及完美主婦的兩個西元前五世紀雅典陶壺收藏於倫敦大英博物館，阿特米多羅斯的木乃伊也是。佛蕾斯柯萊在雅典的國家考古博物館（National Archaeological Museum），該館還藏有一列古希臘雕像，清楚呈現我們所謂「希臘藝術革命」每一階段的變化。青銅拳擊手現在在羅馬國家博物館（National Museum, Palazza Massimo alle Terme），從羅馬中央車站徒步幾分鐘就能抵達。許多大型博物館都收藏有尼多斯的阿芙洛蒂特的後世各種版本複製品，包括紐約大都會博物館（Metropolitan Museum）與巴黎羅浮宮（Louvre）。《美景宮的阿波羅》原作位於梵蒂岡博物館（Vatican Museums），《垂死的高盧人》原作則在羅馬的卡比托利歐博物館（Capitoline Museums）。墨西哥市國立人類學博物館展示奧梅克擇角選手與其他奧梅克文物。肯尼科特聖經現收藏於牛津大學博德利圖書館，全部內容可於網上取得 https://digital.bodleian.ox.ac.uk/（搜尋 MS Kennicott 1），該書偶爾會在屬於該館的韋斯頓圖書館（Weston Library）展示廳公開展出。

注釋

簡介　文明與野蠻

1　肯尼斯·克拉克（Kenneth Clark）：一九○三年至一九八三年，英國藝術史學家。

2　E·H·龔布里奇（E. H. Gombrich）：一九○九年至二○○一年，奧裔英籍藝術史學家，著有《藝術的故事》（The Story of Art）。

Chapter One──
我們如何觀看

前言──頭與身體

1　奧梅克人（Olmec）：中美洲目前所知最早的文明，分布於墨西哥中部與南部的低地，全盛期約在西元前一五○○年到西元前四○○年之間。

2　阿茲特克人（Aztec）：中美洲古文明，主要分布於墨西哥中部與南部，興盛於西元十四到十六世紀，最後亡於西班牙征服者之手。

會唱歌的雕像

1　哈德良（Hadrian）：七六年至一三八年，羅馬帝國皇帝，「五賢帝」之一。

2　薩賓娜（Sabina）：八三年至一三六年或一三七年，羅馬帝國皇后。

3　安提諾斯（Antinous）：一一一年至一三〇年，哈德良寵臣，出身希臘，死後被神格化。

4　阿曼霍泰普三世（Amenhotep III）：大約西元前一三八八年至一三五三年或一三五一年，古埃及第十八王朝第九位法老，在位期間埃及進入空前的繁榮時期。

5　茱莉亞‧巴比拉（Julia Balbila）：七一年至一三〇年，羅馬女貴族。

6　菲羅帕波斯（Philopappos）：六五年至一一六年，科馬基尼王國（Kingdom of Commagene，希臘化時代位於亞美尼亞地區的國家）王子，長年居住羅馬。

觀看「失落」：從希臘到羅馬

1　老普林尼（Pliny 'the Elder'）：二三年至七九年，羅馬博物學家與軍官，著有《自然史》（*Naturalis Historia*）。

2　小普林尼（Pliny 'the Younger'）：六一年至一一三年，羅馬作家與行政官，留下大量書信著作。

3　科林斯（Corinth）：希臘古城市，位於伯羅奔尼撒半島北部。

4　帕羅斯島（Paros）：愛琴海中部島嶼，屬於希臘的基克拉迪斯（Cyclades）群島。

5　阿瑞斯提昂（Ariston）：古希臘雕刻家，約活躍於西元前六世紀，後來遷居雅典。

6　約瑟‧班瓦‧蘇維（Joseph-Benoît Suvée）：一七四三年至一八〇七年，法蘭德斯畫家，極受法國新古典主義影響。

把法老變大

1　拉美西斯二世（Rameses II）：西元前一三〇三年至一二二三年，古埃及第十九王朝第三位法老，被視為新王國時期權力最大、威勢最盛也最出名的埃及法老。

2 盧克索（Luxor）：位於古埃及上埃及地區的古城，建立於西元前十四世紀。

3 歐西里斯（Osiris）：古埃及及最重要的神祇之一，代表重生，掌管冥界。

希臘藝術革命

1 納克索斯島（Naxos）：希臘基克拉澤斯群島中最大的島。

2 古風時期（archaic）：指古希臘黑暗時期之後，直到波希戰爭為止的時期，約為西元前八〇〇年至四八〇年。

3 奎里納萊山（Quirinal hill）：羅馬城七座山丘之一，位於市區東北方。

4 圖拉真石柱（Trajan's column）：紀念圖拉真贏得達契亞戰爭（一〇一年至一〇二年、一〇五年至一〇六年）的凱旋柱。當時的「達契亞」地區約在多瑙河下游接黑海一帶。

5 花椰菜樣耳：cauliflower ear，指遭到反覆毆打而變得畸形的耳朵。

6 基克拉澤斯群島（Cyclades islands）：愛琴海南部群島，屬於希臘領土。

7 喬治・拜羅斯（George Bellows）：一八八二年至一九二五年，美國寫實主義畫家。

大腿上的污跡

1 宙克西斯（Zeuxis）：古希臘畫家，活躍於西元前五世紀。

2 巴赫希斯（Parrhasios）：古希臘畫家，被譽為當時最偉大的畫家之一。

3 普拉克西特列斯（Praxiteles）：古希臘雕刻家，活躍於西元前四世紀。

4 馬歇爾・杜象（Marcel Duchamp）：一八八七年至一九六八年，法裔美籍畫家與雕刻家，與立體主義、達達主義皆有關聯。

5 翠西・艾敏（Tracey Emin）：一九六三年至今，英國藝術家。

6 科斯（Kos）：位於愛琴海東南部的島嶼，屬於希臘，位置靠近小亞細亞。

3 克里斯提亞娜·賀靈恩（Christiana Herringham）：一八五二年至一九二九年，英國藝術家與藝術贊助者。

4 E·M·福斯特（E. M. Forster）：一八七九年至一九七〇年，英國小說家與散文作家。

5 《印度之旅》（A Passage to India）：E·M·佛斯特的小說，以英國統治下的印度獨立運動為背景，初版於一九二四年。

耶穌是誰？耶穌是什麼？

1 拉文納（Ravenna）：義大利北部城市，面亞得里亞海，歷史上曾是西羅馬帝國、東哥德王國與倫巴底王國首都。

2 拜占庭古城（Byzantium）：古代希臘殖民地，後來成為東羅馬帝國首都君士坦丁堡。

3 查士丁尼（Justinian）：四八二年至五六五年，東羅馬帝國皇帝，出兵試圖收復失土並下令重訂羅馬法，在位期間是東羅馬的文化盛世。

4 迪奧多拉（Theodora）：五〇〇年至五四八年，東羅馬帝國皇后，東羅馬歷史上最具政治影響力的宮廷女性之一。

5 東哥德人（Ostrogoth）：起源自波羅的海地區的哥德人之一支，後來在義大利建立帝國。

6 埃克列西主教（Ecclesius）：生平不詳，於五二二年至五三二年之間擔任拉文納主教。

虛榮這個問題

1 國際扶輪社（Rotary Club）：跨國界的人道主義服務性組織，成立於一九〇五年，成員多為工商業或學術界菁英。

2 雅科波·亭托雷多（Jacopo Tintoretto）：一五一八年至一五九四年，義大利畫家，屬於威尼斯畫派（Venetian School）。

3 提香（Titian）：一四八八或一四九〇年至一五七六年，義大利畫家，威尼斯畫派代表性人物。

4 約翰·魯斯金（John Ruskin）：一八一九年至一九〇〇年，英國維多利亞時代重要藝評家與藝術贊助者。

5 卡納萊托（Canaletto）：一六九七年至一七六八年，義大利畫家，擅長以城市街景為題材。

1　塞維亞（Seville）：西班牙安達路西亞（Andalusia）地區主要城市，建城於羅馬時代。

2　維拉斯貴茲（Velázquez）：一五九九年至一六六〇年，西班牙畫家，西班牙黃金時代最重要藝術家之一。

3　祖巴蘭（Zurbarán）：一五九八年至一六六四年，西班牙畫家，以宗教畫與靜物畫著名。

4　穆里羅（Murillo）：一六一八年至一六八二年，西班牙巴洛克畫家，以宗教畫與寫實人物畫著名。

5　聖週五（Good Friday）：基督教紀念耶穌被釘十字架而死的節日。

6　欽定本聖經（King James Bible）：十七世紀初英王詹姆士二世（James）下令翻譯的英文聖經版本，為英國國教所用。

伊斯蘭教的藝術性

1　埃姆雷‧阿羅拉特（Emre Arolat）：一九六三年至今，土耳其建築師。

2　希拉山洞（Cave of Hira）：位於沙烏地阿拉伯西南部的光明山（Jabal al-Nour）上。

3　密特拉教（Mithraism）：流行於羅馬帝國晚期的宗教，崇奉伊朗袄教（Zoroastrianism）中一名副神密特拉（Mithra），信徒主要是軍人。

4　愛夏（Aisha）：六一三年或六一四年至六七八年，穆罕默德的第三個妻子，在穆罕默德生前死後都對伊斯蘭教的發展有不少影響。

5　艾哈邁德（Ahmed）：一五九〇年至一六一七年，鄂圖曼土耳其蘇丹。

聖經故事

1　華美米諾拉（menorah）：猶太教儀式中使用的七個分支的燈臺。

戰爭的傷痕

1. 奧立佛・克倫威爾（Oliver Cromwell）：一五九九年至一六五八年，英格蘭軍事與政治領袖，率領議會軍隊擊敗王黨，在英國內戰期間擔任護國公（Lord Protector）。

2. 塔利班政權（Taliban）：意為「神學士」，伊斯蘭教遜尼派的基本教義派政治與軍事組織，一九九六年至二〇〇一年之間統治阿富汗。

3. 巴米揚（Bamiyan）：阿富汗中部絲路古城遺跡，從第二到第九世紀是佛教中心，留下雕刻在岩壁上的巨型大佛像。

4. 伊斯蘭國（ISIS）：以伊斯蘭教遜尼派薩拉菲聖戰主義（Salafi jihadism）為號召的軍事組織，興盛於二〇一四年至二〇一七年之間，主要活躍於伊拉克與敘利亞一帶。

5. 帕米拉（Palmyra）：西亞古城，位於現在敘利亞中部，因絲路商業而興起，留下許多羅馬時代建築遺跡。

印度形象，伊斯蘭風格

1. 德里（Delhi）：印度北部古都，蒙兀兒帝國首都，現為印度首都所在地。

文明中的信仰

1. 色諾芬（Xenophanes）：西元前五七〇年至四七五年，古希臘哲學家與詩人。

2. 萊斯沃斯島（island of Lesbos）：愛琴海東北部島嶼，著名歷史人物有古希臘詩人莎弗（Sappho, c.630-c.570 BCE）。

3. 德爾菲（Delphi）：位於希臘中南部，是古希臘太陽神阿波羅的信仰中心，當地祭司所傳的神諭受到希臘全境的重視。

4. 以弗所（Ephesus）：小亞細亞西部濱海希臘古城，位於現在土耳其境內。

5. 克里斯提安・漢森（Christian Hansen）：一八〇四年至一八八〇年，丹麥畫家，十九世紀丹麥藝術界重要人物。

結語　單一文明與多元文明

1　伊莉莎白・福萊（Elizabeth Fry）：一七八〇年至一八四五年，英國基督教人道主義者與社會改革者。

2　亞琛（Aachen）：德國西部古城，查理曼皇居所在，也是神聖羅馬帝國許多皇帝的加冕處。

3　帕杜瓦（Padua）：義大利北部城市，建城於羅馬時代。

4　喬托（Giotto）：一二六七年至一三三七年，義大利中古時代晚期畫家與建築師，出身於佛羅倫斯，是歐洲藝術發展從中古進入文藝復興的代表人物。

5　波提切利（Botticelli）：一四四五年至一五一〇年，義大利文藝復興早期畫家，佛羅倫斯畫派（Florentine school）重要人物。

6　尼爾・阿姆斯壯（Neil Armstrong）：一九三〇年至二〇一二年，美國太空人。

時間表

【西元前】

・美洲

一五〇〇年至四〇〇年　奧梅克巨石人頭

如果是真品的話，一二〇〇年至四〇〇年　奧梅克摔角選手

・歐洲

六二〇年　阿波羅納斯巨人

三三〇年　尼多斯的阿芙洛蒂

？五〇年　垂死的高盧人

四三八年　帕德嫩神廟

五五〇年　佛蕾斯柯萊

三〇〇年左右　　美景宮的阿波羅

六〇〇年至五〇〇年　希臘藝術革命

三〇〇至五〇年？　拳擊手像

・亞洲

二一〇年　秦始皇陵兵馬俑

一〇〇年代　最早的阿旃陀洞穴壁畫

・非洲

一四〇〇年　盧克索神廟

一二〇〇年代　拉美西姆

一三五〇年　門農巨像／阿曼霍泰普三世

【西元】

・美州

如果是贗品的話，一九〇〇年代　　奧梅克摔角選手

- 歐洲

五四〇年代　　　拉文納的聖維塔教堂

一四七六年　　　肯尼科特聖經

一五六〇到一五八〇年代　　亭托雷多在威尼斯聖洛克大會堂的作品

一四九二年　　　西班牙驅逐猶太人

一六四四年　　　克倫威爾踏進伊利主教座堂

一六一六年　　　藍色清真寺

一七九六年　　　錫永宮

一七一七年至一八六八年　　約翰・溫克爾曼

二〇一四年　　　桑卡克拉清真寺

一九六九年　　　BBC《文明的軌跡》

- 亞洲

四〇〇年代　　　最晚的阿旃陀洞穴壁畫

一一〇〇年代　　　吳哥窟

一一九三年　　　全能伊斯蘭清真寺

一九〇六年至一九一一年　　克里斯提亞娜・賀靈恩在阿旃陀洞窟工作

- 非洲

一三〇年

一〇〇年至一五〇年

哈德良前往埃及

阿特米多羅斯畫像

Agostini / Getty Images; 34. The Boxer of Quirinal © Lautaro / Alamy Stock Photo; 35. Detail of the Boxer of Quirinal © Prisma / UIG / Getty Images; 36. Prize Fight c. 1919 by George Wesley Bellows © Mead Art Museum, Amherst College, MA, USA / Gift of Charles H. Morgan / Bridgeman Images; 37. Detail of Phrasikleia Kore © DEA / ARCHIVIO J. LANGE / DeAgostini / Getty Images; 38. Aphrodite, Palazzo Massimo alle Terme, Rome © Eric Vandeville / akg-images; 39. Detail of Aphrodite © Eric Vandeville / akg-images; 40. Syon House, engraved by Robert Havell 1815 © The Stapleton Collection / Bridgeman Images; 41. Apollo Belvedere © Collection of the Duke of Northumberland, Syon House; 42. Portrait of J. J. Winckelmann © De Agostini Picture Library / Bridgeman Images; 43. Dying Gaul © Collection of the Duke of Northumberland, Syon House; 44. Frontispiece of Winckelmann's History of Art © Collection of the Duke of Northumberland, Syon House; 45. Olmec Wrestler, The National Museum of Anthropology, Mexico © EDU Vision / Alamy Stock Photo; 46. Jade Figurines © Danita Delimont / Alamy Stock Photo; 47. Olmec baby © age fotostock / Alamy Stock Photo.

Chapter Two——

信仰之眼

2. The Eye of Faith: 48. Sunrise at Angkor Wat © FLUEELER URS / Alamy Stock Photo; 49. Tourists at Angkor Wat © Barry Lewis / Pictures Ltd. / Corbis via Getty Images; 50. Bas relief at Angkor Wat © Lucas Vallecillos / Alamy Stock Photo; 51. Angkor Wat temple © Yann Arthus-Bertrand / Getty Images; 52. Truck at Sikkim, India ©Tom Cockrem / Getty Images; 53. Ajanta Caves © erty05 / iStock Unreleased / Getty Images Plus; 54. Christiana Herringham photograph /722.4 IND FOLIO (Herringham Collection) Archives, Royal Holloway, University of London; 55. Ajanta, Cave no. 1 © akg-images / Jean-Louis Nou; 56. Copy of the 'Ajanta Frescoes', 1915, Christiana Herringham © British Library Board. All Rights Reserved / Bridgeman Images; 57. Monkey diagram, Ajanta Cave XVII © Drawings Matthias Heimdach after Schinglöff 2000 / 2013; 58. Interior of the Basilica of San Vitale © Marco Brivio / Photographer's Choice / Getty Images; 59. Mosaic of Empress Theodora, San Vitale, Ravenna, Italy © Bridgeman Images; 60. Mosaic in apse of San Vitale © Education Images / UIG via Getty Images; 61. Mystic Lamb, San Vitale, Ravenna, Italy © De Agostini Picture Library / A. De Gregorio / Bridgeman Images; 62. Christ and Apostles, San Vitale, Ravenna, Italy © De Agostini Picture Library / A. De Gregorio / Bridgeman Images; 63. The Feast Day of Saint Roch in Venice 1735, Canaletto © Fine Art Images / Heritage Images / Getty Images; 64. The Adoration of the Shepherds, 1578-81 Tintoretto © Scuola Grande di San Rocco, Venice, Italy / Bridgeman Images; 65. The Last Supper, Tintoretto © Scuola Grande di San Rocco, Venice, Italy / De Agostini Picture Library / G. Dagli Orti / Bridgeman Images; 66. Crucifixion, 1565, Tintoretto © Scuola Grande di San Rocco, Venice, Italy / Cameraphoto Arte Venezia / Bridgeman Images; 67. Detail of The Crucifixion © Scuola Grande di San Rocco, Venice, Italy / Cameraphoto Arte Venezia / Bridgeman Images; 68. Face of Virgin, Basilica de la Macarena © José Fuste Raga / age fotostock / Getty Images; 69. Virgin in Basilica de la Macarena © Dermot Conlan / Getty Images; 70. Semana Santa © akg-images / Album / Miguel Raurich; 71. Sancaklar

Mosque © EAA-Emre Arolat Architecture / Thomas Mayer; 72. Cave of Hira © Dilek Mermer / Anadolu Agency / Getty Images; 73. Interior of Sancaklar Mosque © isa_ozdere / iStock Editorial / Getty Images Plus; 74. Interior of the Sultan Ahmed Mosque © Claudio Beduschi / AGF / UIG via Getty Images; 75. Sultan Ahmed Mosque © jackmalipan / Getty Images; 76. Dome of Sultan Ahmed Mosque © age fotostock / Alamy Stock Photo; 77. Second Commandment, Kennicott Bible © Bodleian Library, University of Oxford 2018 MS_Kennicott_1_fol_47r; 78. Jonah, Kennicott Bible © Bodleian Library, University of Oxford 2018 MS_Kennicott_1_fol_305r; 79. Micrography, Kennicott Bible © Bodleian Library, University of Oxford 2018 MS_Kennicott_1_fol_317v; 80. King David, Kennicott Bible © Bodleian Library, University of Oxford 2018 MS_Kennicott_1_fol_185r; 81. Joseph Ibn Hayyim, Kennicott Bible © Bodleian Library, University of Oxford 2018 MS_Kennicott_1_fol_447r; 82. Hagia Eirene Church © EvrenKalinbacak / iStock / Getty Images Plus; 83. The lantern of Ely Cathedral © Rob_Ellis / iStock / Getty Images Plus; 84. Iconoclasm in Lady Chapel © BBC / Nutopia; 85. Ely Cathedral Lady Chapel interior © Angelo Hornak / Alamy Stock Photo; 86. Minaret of the Quwwat-ul-Islam Mosque © Roland and Sabrina Michaud / akg-images; 87. Hindu Columns incorporated into the Quwwat ul-Islam Mosque © Charles O. Cecil / Alamy Stock Photo; 88. Aerial view of the Acropolis © Lingbeek / Getty Images; 89. UNESCO Logo © UNESCO; 90. View of the Parthenon with the mosque from the northwest, 1836, Christian Hansen © akg-images; 91. Mary Beard at the Acropolis © BBC / Nutopia; 92. Kenneth Clark at Notre Dame, 1969 © BBC.

While every effort has been made to contact copyright-holders of illustrations, the author and publishers would be grateful for information about any illustrations where they have been unable to trace them, and would be glad to make amendments in further editions.

遇見文明・人們如何觀看？

：世界藝術史中的人與神

2022年3月初版　　　　　　　　　　　　　定價：新臺幣450元
有著作權・翻印必究
Printed in Taiwan.

著　　　者	Mary Beard
譯　　　者	張　毅　瑄
叢書主編	李　佳　姍
校　　　對	陳　益　郎
	陳　姵　若
內文排版	連　紫　吟
	曹　任　華
封面設計	兒　　　日

出　版　者	聯經出版事業股份有限公司	副總編輯	陳　逸　華	
地　　　址	新北市汐止區大同路一段369號1樓	總編輯	涂　豐　恩	
叢書主編電話	(02)86925588轉5320	總經理	陳　芝　宇	
台北聯經書房	台北市新生南路三段94號	社　長	羅　國　俊	
電　　　話	(02)23620308	發行人	林　載　爵	
台中分公司	台中市北區崇德路一段198號			
暨門市電話	(04)22312023			
台中電子信箱	e-mail：linking2@ms42.hinet.net			
郵政劃撥帳戶	第0100559-3號			
郵撥電話	(02)23620308			
印　刷　者	文聯彩色製版印刷有限公司			
總　經　銷	聯合發行股份有限公司			
發　行　所	新北市新店區寶橋路235巷6弄6號2樓			
電　　　話	(02)29178022			

行政院新聞局出版事業登記證局版臺業字第0130號

本書如有缺頁，破損，倒裝請寄回台北聯經書房更換。　　ISBN　978-957-08-6226-3 (平裝)
聯經網址：www.linkingbooks.com.tw
電子信箱：linking@udngroup.com

國家圖書館出版品預行編目資料

遇見文明‧人們如何觀看？：世界藝術史中的人與神/
Mary Beard著．張毅瑄譯．初版．新北市．聯經．2022年3月．240面．
14.8×21公分
ISBN　978-957-08-6226-3（平裝）
譯自：Civilisations. How do we look/The eye of faith

1.CST：藝術史　2.CST：文明史

909.1　　　　　　　　　　　　　　　　　　　　111001524